喫茶とインテリア
WEST

喫茶店・洋食店 33の物語

BMC
bldg. mania cafe

写真・西岡 潔

DAIFUKUSHORIN

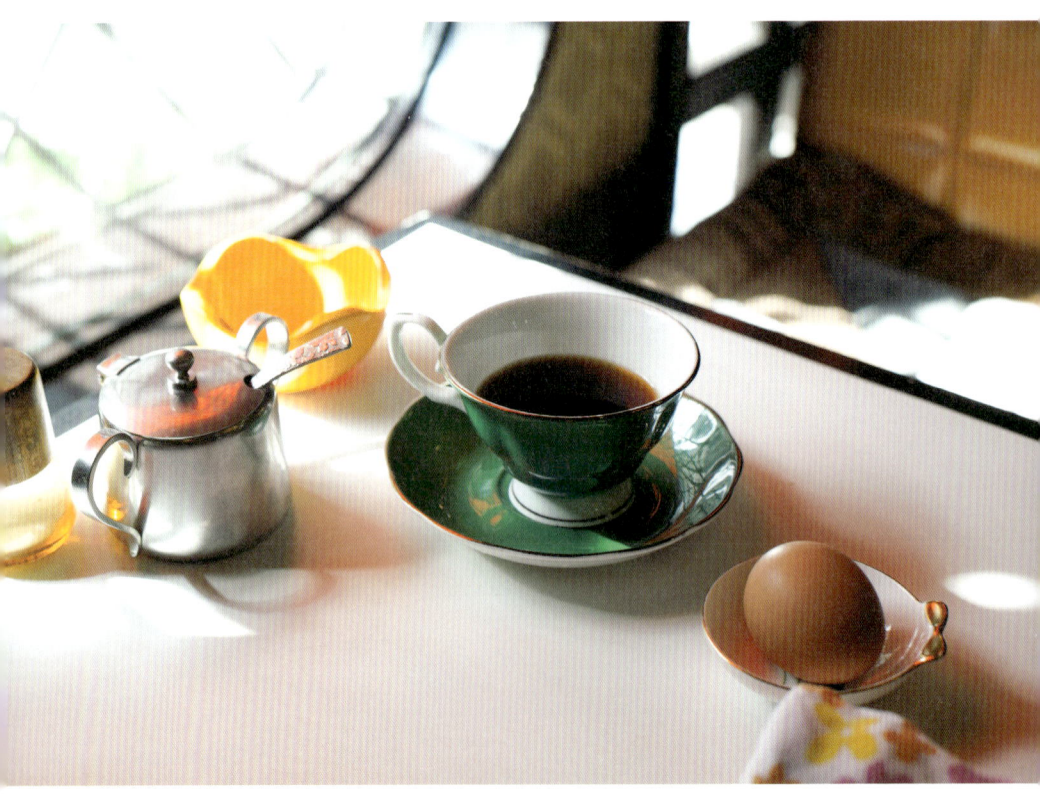

扉を開けると、常連客の笑い声。
カウンターで今日もコーヒーを淹れる店主。
使い込まれた家具や食器、そしてこだわりのインテリア。

高度経済成長期、日本ではたくさんの喫茶店と洋食店ができました。とくに関西では、時代の勢いにのって大阪を中心に次々とお店が開店します。手間とコストを惜しまず、店主、設計者、職人が自由な発想で生み出した空間は、どのお店も個性的で、独特の喫茶店文化が育まれました。素材の使い方や、家具のフォルム、サインなどのグラフィック、飾られている絵や調度品など、この時代ならではのデザインは、懐かしくもあるけれど新鮮な印象もあり、当時の最先端だったのだと改めて感じさせてくれます。

喫茶店と洋食店の魅力は、人と空間が不可分で一体だということ。日々の手入れや修繕をしながらお客さんを迎え続けてきたインテリアは、ほとんど店主の半生そのものです。スタッフや常連客とともに日々を積み重ねることでかけがえのない場所となり、場としての魅力につながるのではないでしょうか。

本書で紹介しているのは、開店時のインテリアとスピリットを今も保っているお店ばかりです。そんなお店が、少しずつ姿を消していく現状があります。時代の記録として残し、この先に伝えていけるように、私たちは1冊の写真集を作りました。懐かしのインテリアという先入観を少しとっぱらってみると、時代を先取りした感覚を楽しめるかもしれません。

関西の33店の喫茶店と洋食店を収めていますが、紹介できたのはほんの一部。都会の真ん中に、家の近所に、ちょっと郊外に、この本をきっかけに、街であなたのお気に入りの喫茶店を見つけて、カウンターに腰かけてみませんか。

BMC（ビルマニアカフェ）

もくじ

● 大阪

- 喫茶バイパス ... 6
- 純喫茶スワン京橋店 ... 12
- 珈琲艇キャビン ... 18
- パーラー喫茶ドレミ ... 24
- 喫茶むらかみ ... 30
- 珈廊 ... 36
- 純喫茶アメリカン ... 42
- 茶房カオル ... 46
- 喫茶みさ ... 52
- 純喫茶三輪 ... 56
- リスボン珈琲店 ... 60
- キングオブキングス ... 66
- マヅラ ... 72
- ジャズスポットブルーライツ ... 76
- リーガロイヤルホテル メインラウンジ ... 80
- 綿業会館のグリル ... 84
- グリルサカエ ... 88
- グリル東洋軒 ... 94

● 京都

- 六曜社珈琲店 ... 98
- ティールーム扉 ... 106
- ぎおん石 喫茶室 ... 110
- 珈琲の店 雲仙 ... 116
- ワールドコーヒー ... 122
- 京都商工会議所店 ... 128
- 喫茶翡翠 ... 128
- 喫茶静香 ... 134

● 和歌山

- 純喫茶 浜 ... 144
- カフェぼへみあん ... 152
- 純喫茶ヒスイ ... 156
- 珈琲るーむ森永 ... 164

● 兵庫

- セリナ ... 172
- 手柄ポート ... 178
- エデン ... 184
- ぱるふぁん ... 190

パーツコレクション

- パーティションいろいろ ... 29
- 座席いろいろ ... 65
- 造作棚いろいろ ... 97
- 照明いろいろ ... 142
- 掲載店一覧 ... 196
- 地図 ... 197

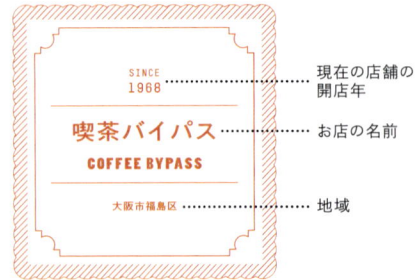

本書の見方

- SINCE 1968 → 現在の店舗の開店年
- 喫茶バイパス COFFEE BYPASS → お店の名前
- 大阪市福島区 → 地域

執筆者の署名
（雅）…岩田雅希　（由）…川原由美子
（阪）…阪口大介　（高）…髙岡伸一　（夜）…夜長堂

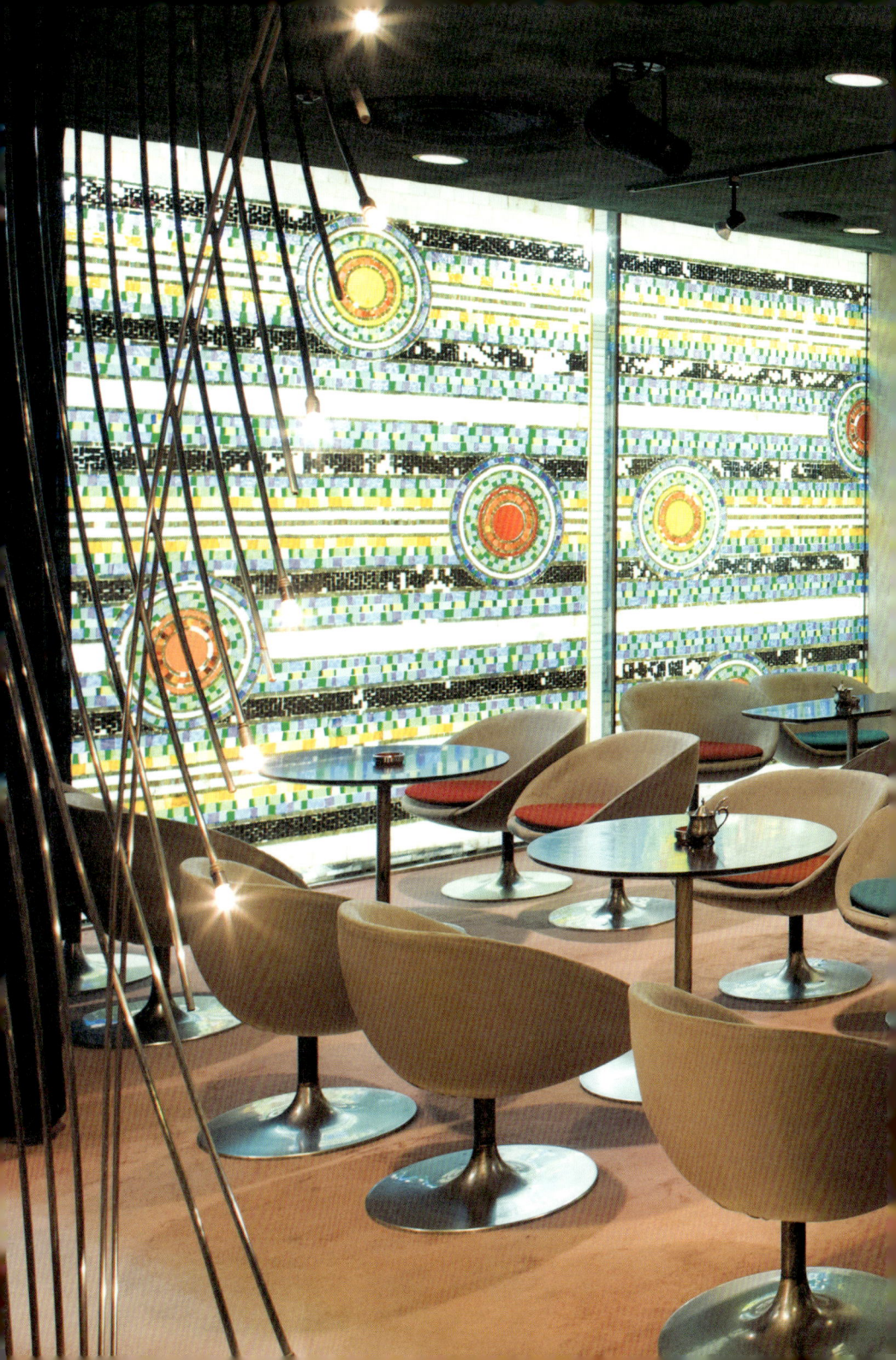

カウンター上のCOFFEEという大きなサインが目を引く喫茶バイパスは一九七〇年（昭和四十五）にオープン。店名はおぼえてもらいやすく、まわり道をしてでも通ってほしいという思いが込められているそうだ。この店に来ると、中南米あたりの地方都市を旅行中、大通り沿いの老舗のカフェに立ち寄った、というような妄想をしてしまう。ど

SINCE
1968

喫茶バイパス

COFFEE BYPASS

大阪市福島区

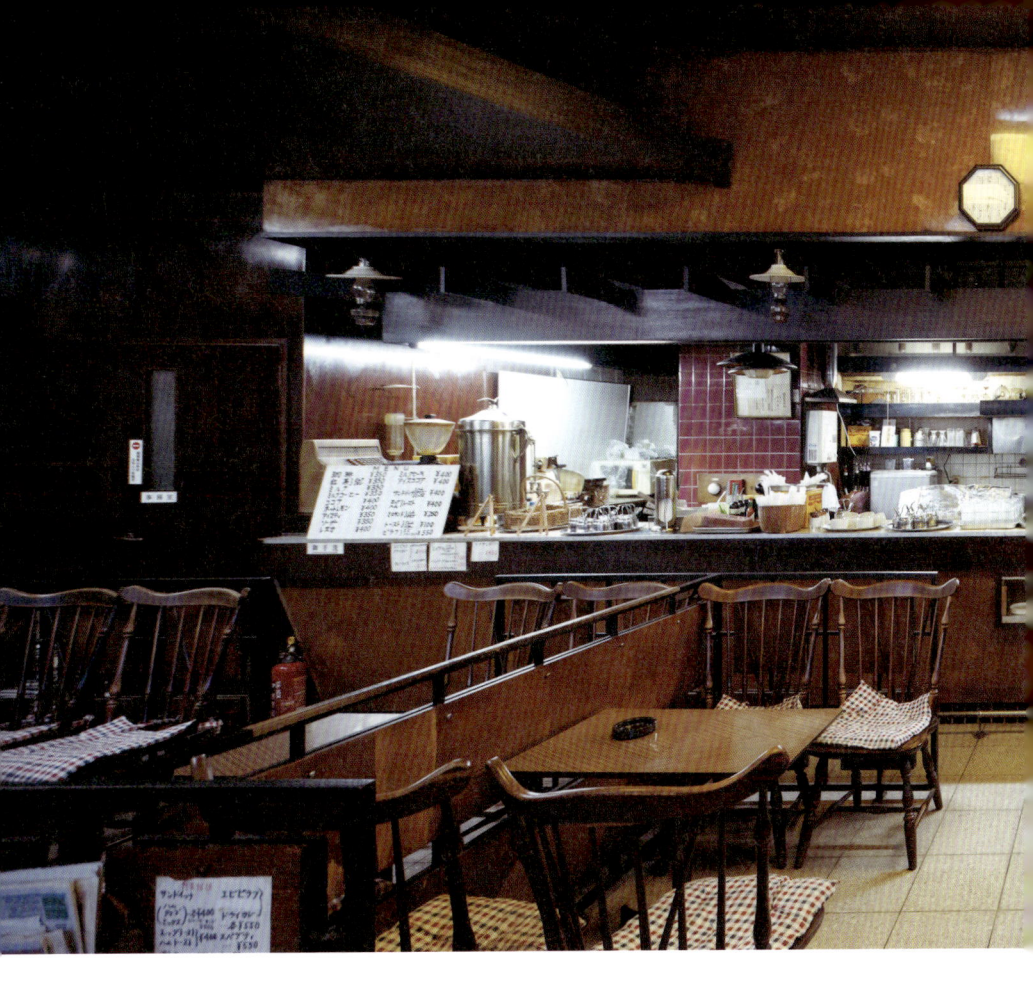

　うも「旅先」な感覚に陥ってしまうのだ。タイル貼りの床とスモーキーな色合いの木製テーブル・イスの組み合わせは乾いた空気を感じさせ、目線を遮らない腰高のパーティションと高い天井は、空間に大きな「抜け」を作り、静けさをもたらしている。そして二面ガラス貼りの大きな窓があることにより、常に自然光がいきわたり、店内に置かれている植物もとても居心地よさそうだ。

　さて、ここは大阪市福島区鷺洲。大阪のキタエリア中心部に近いが、少し下町の雰囲気が残る地域。この店に立つのは、先代の両親が引退した十二年前から店を切り盛りする東郷敏幸さん。

　東郷さんはアパレルの企業勤めをした後、三十五年前に店を手伝い始めた。当時、喫茶の専門学校があったそうで、そこに通い、基本的な知識を学び、先代の淹れるコーヒーの作法を見よう見まねで受け継いでいる。現在は夫婦で店を営み、一年のうち冠婚葬祭以外はよほどの事情がない限り休まず、正月も営業している店として知られている。

　かつては今より周辺に企業が多く、パートさんが四、五人交代制で働き、大変忙しかったそうだ。現在のお客さんの六割ほどは昔からの常連さんだそうで、取材時もたくさんの

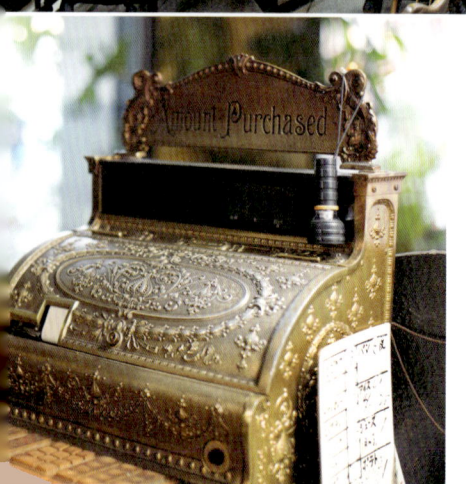

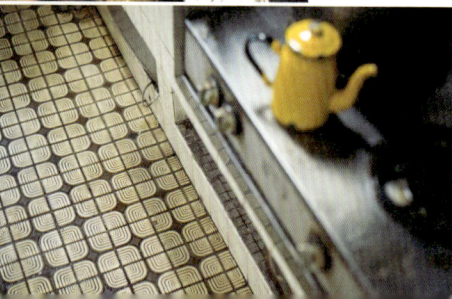

上・バイパスの最大の魅力はこの天井高と大きな窓。とてもゆったりとした空間だ。左・いまどきなかなかお目にかかれない凝った装飾のレジスター。もちろん現役で使われている。下・厨房床の柄タイル。客席から見えないところも手を抜かない仕上げ。

常連の方々が楽しそうに談笑していた。地域に開かれ、愛されていることがうかがえた。七十二歳で引退した先代の父を目標に「あと十年は現役でがんばる」と東郷さん。久しぶりに来てくれるお客さんが懐かしがって喜んでくれるから大きく改装せずにきたそうだが、「うちは古いだけや、恥ずかしいからあんまり写真撮らんといてや」と少し照れながらも笑顔で話してくれた。(阪)

右・こちらも現役のスピーカー。どっしりとしていて、とても存在感がある。下・植物と窓の光がよい雰囲気。ここでいただくコーヒーは格別である。

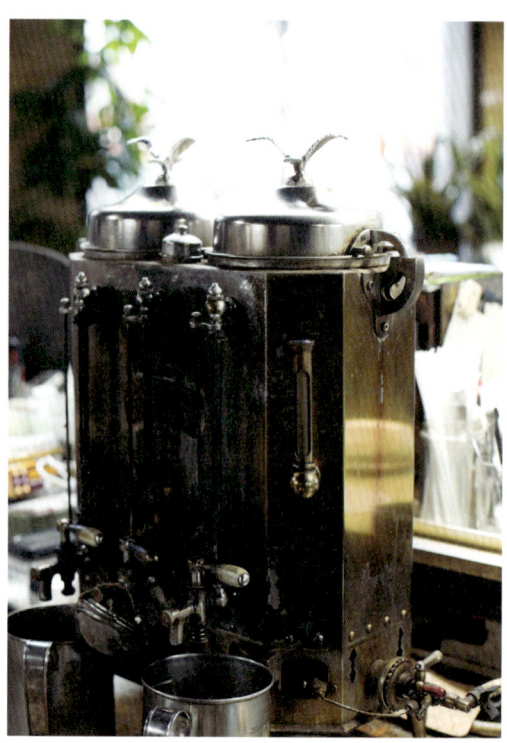

右上・「コーヒーアン」という保温機材。味が落ちないように と長年使い続けている。右下・一年中ほぼ休みなく店に立 つ東郷さん。いきいきとした姿がまぶしかった。

(左ページ)上・手書きのメニューや不思議な置き物といっ た喫茶店らしい個性が見られる。壁面の2色使いのタイル の艶にも注目。下・さまざまな植物が彩りを添える外観。

10

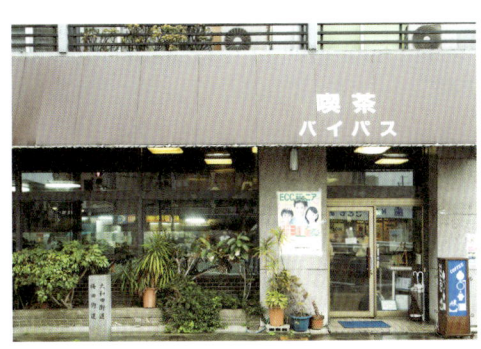

…
大阪府大阪市福島区
☎ 非公開
⏰ 7:00〜18:00／無休

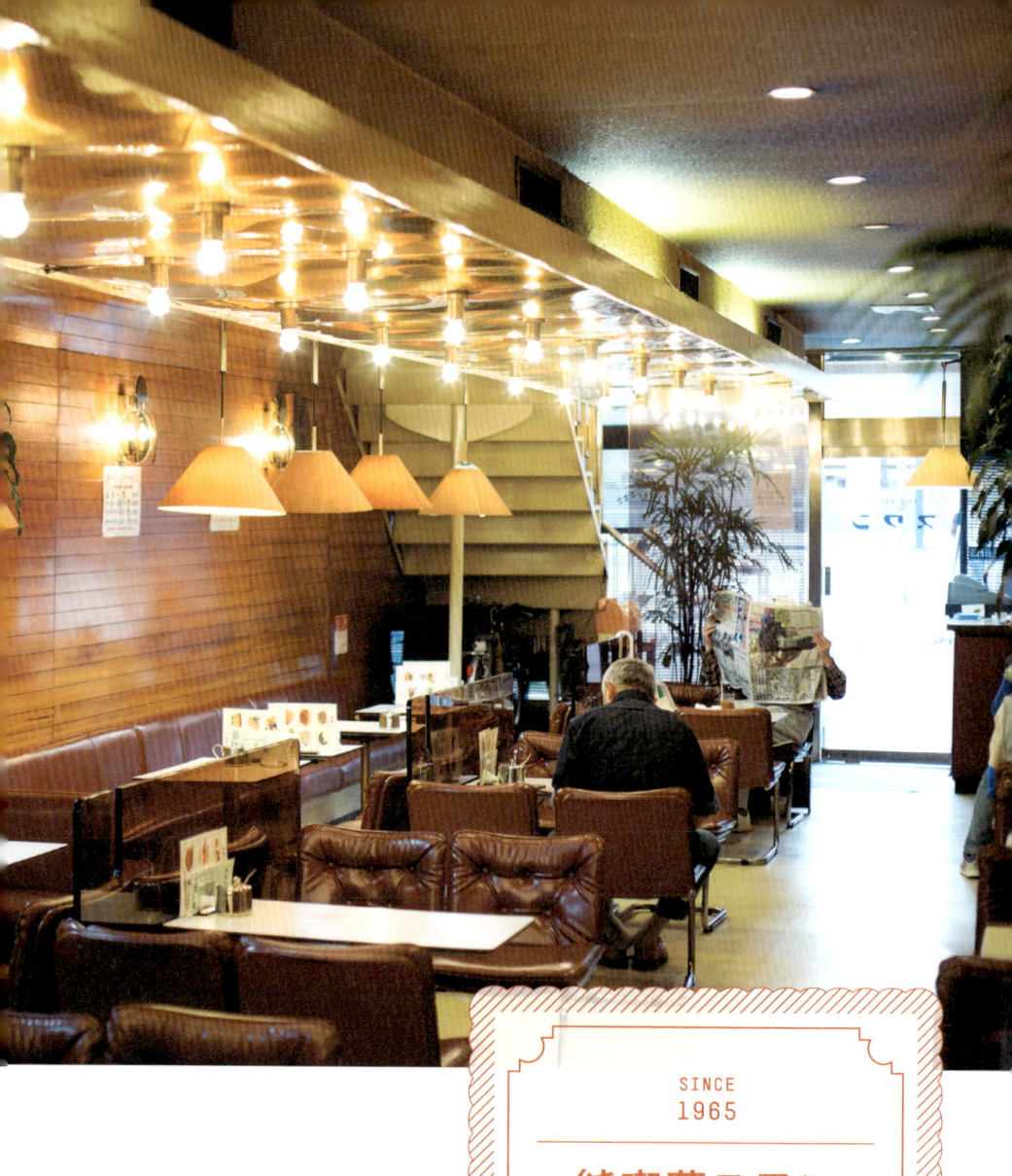

SINCE 1965

純喫茶スワン 京橋店

TEA ROOM SWAN

大阪市都島区

（左ページ）右・華やかに盛りつけられたパフェ。左・少し横長で、ぷくっとした書体が愛嬌のあるロゴ。

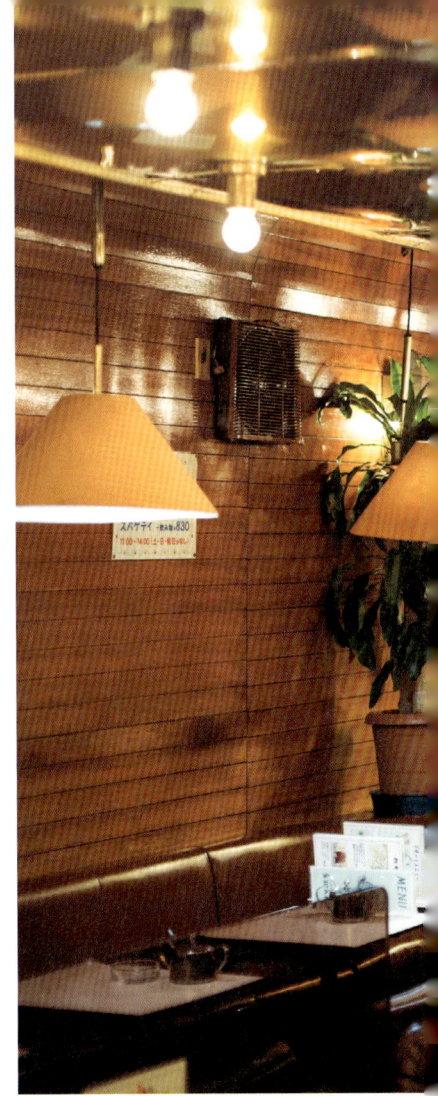

優雅な白鳥が描かれた看板が目印の純喫茶スワン。大阪の京橋と天王寺に二店舗構え、どちらもエントランスの壁面をたっぷり使ったショーケースが鎮座する。訪れる人は、若者や観光客、日常的に利用する常連さんまで、その愛らしさに吸い込まれるように扉を開ける。そんなわけで店内はいつもさまざまな人で賑わっている。

先にオープンした京橋店は、JR線と京阪線が交わる混雑した京橋駅から徒歩すぐの立地。店内は奥行きがある。壁面は、片側が天井までアールを描く木目、反対側は装飾的なクロス仕上げとなっていて、大胆ながらも上品に溶け合う素材の組み合わせが、京橋店の内装の大きな特徴となっている。また、直線上に配置したあらゆる種類の照明が白い床に反射して、お店全体がきらきらと暖色の光であふれている。オリジナルの間仕切りや、お客さん同士の目線が合いにくい座席の配置などによって、ほどよい距離感を保つ配慮がされていて、新聞を読む人、打ち合わせをする人、たのしく雑談する人、それぞれが思い思いの時間を過ごしている。ほぼ無休で夜十時まで営業しているので（天王寺店は十一時まで）、晩ご飯の後にも純喫茶へふらっと寄れるのは嬉しい。ふと思い立ったとき、いつでも大きな懐で迎えてくれる心強いお店だ。（由）

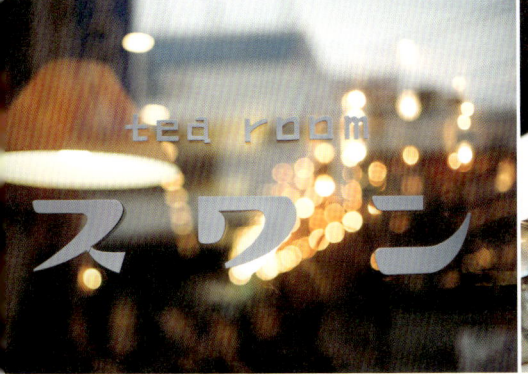

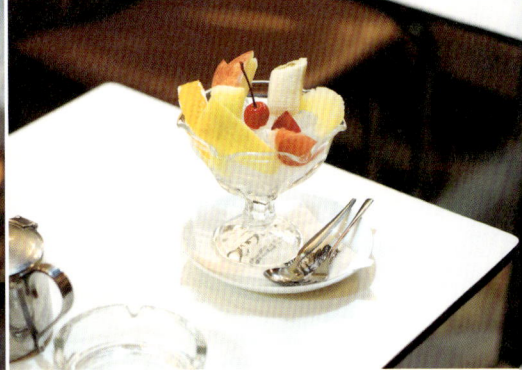

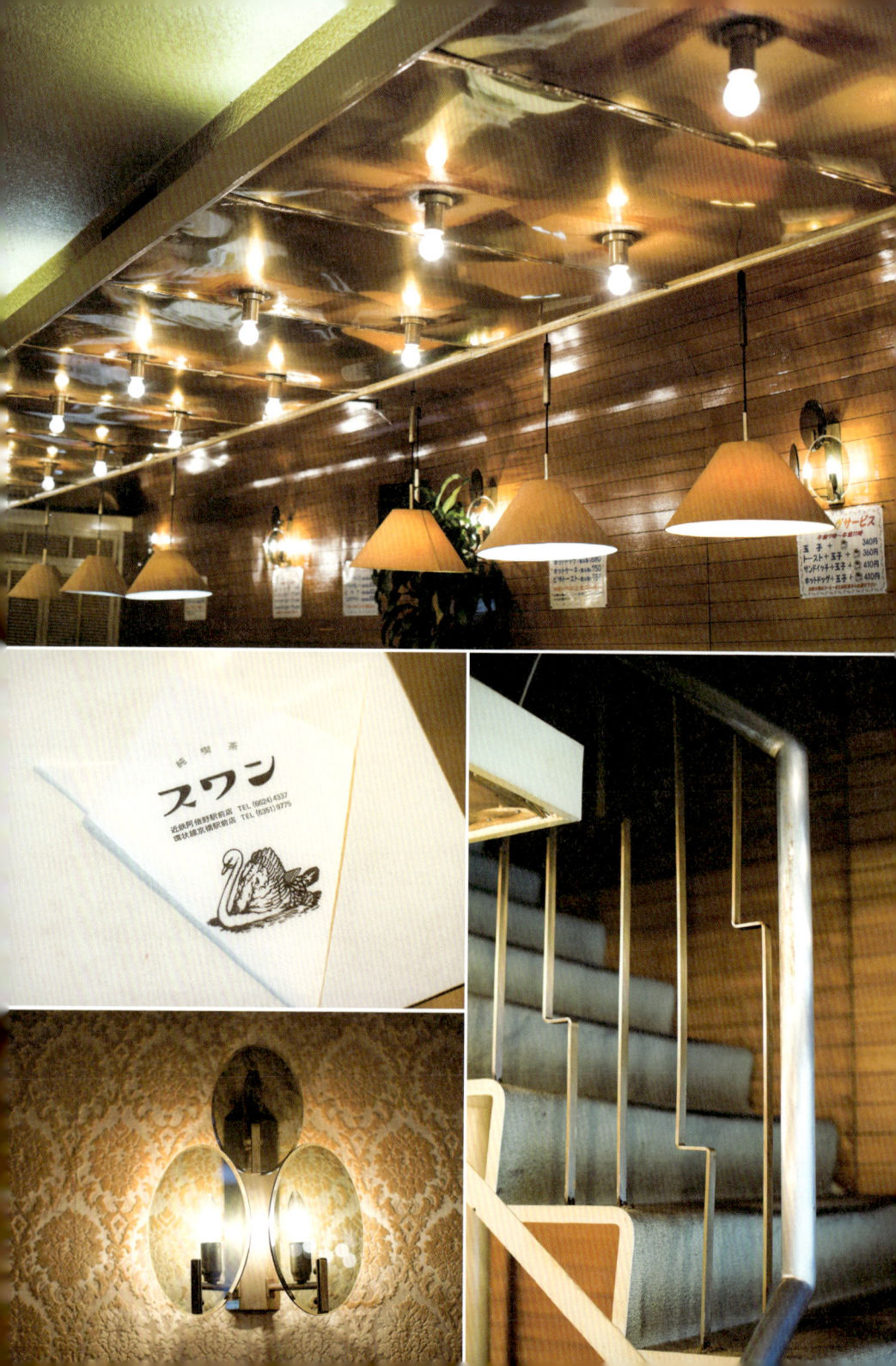

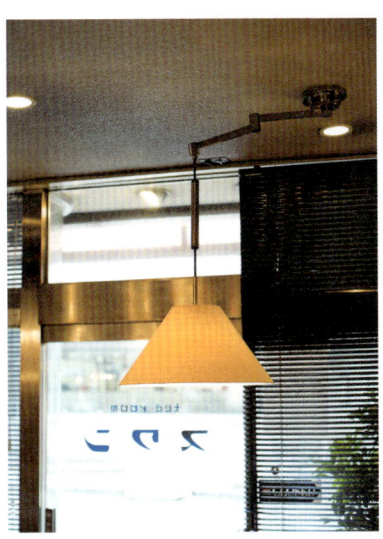

(右ページ)上・まばゆい店内の照明が、天井の装飾パネルや艶のある木目の壁面に映り込む。右下・2階への階段の摺り子。こんなさりげないところにも装飾の遊びがある。左中・思わず持って帰りたくなる、お店のオリジナルアイテム。左下・凹凸のある壁面のクロスの装飾柄にやさしく影をおとす。

上・天井の高低差やパネルを使い、空間を効果的に仕切っている。下・オレンジ色に灯るレジ上の照明は、ライトの位置の調整も可能。

右・壁面をたっぷりと使ったショーケースに色とりどりのパフェやフードの食品サンプルがリズミカルに並ぶ。

(京橋店)
大阪府大阪市都島区東野田3-4-18
☎ 06-6351-9775
営 7:00〜22:00／ほぼ無休

(天王寺店)
大阪府大阪市阿部野区阿倍野筋1-3-19
☎ 06-6624-4337
営 8:00〜23:00／ほぼ無休

天王寺店。面積を大きく使った窓面や、最上階に並ぶ角丸の窓は、寄り添い合うビルのなかでも個性的。

地下1階にあたる、細長い船室のような店内。

SINCE
1978

珈琲艇キャビン

CABIN

大阪市西区

18

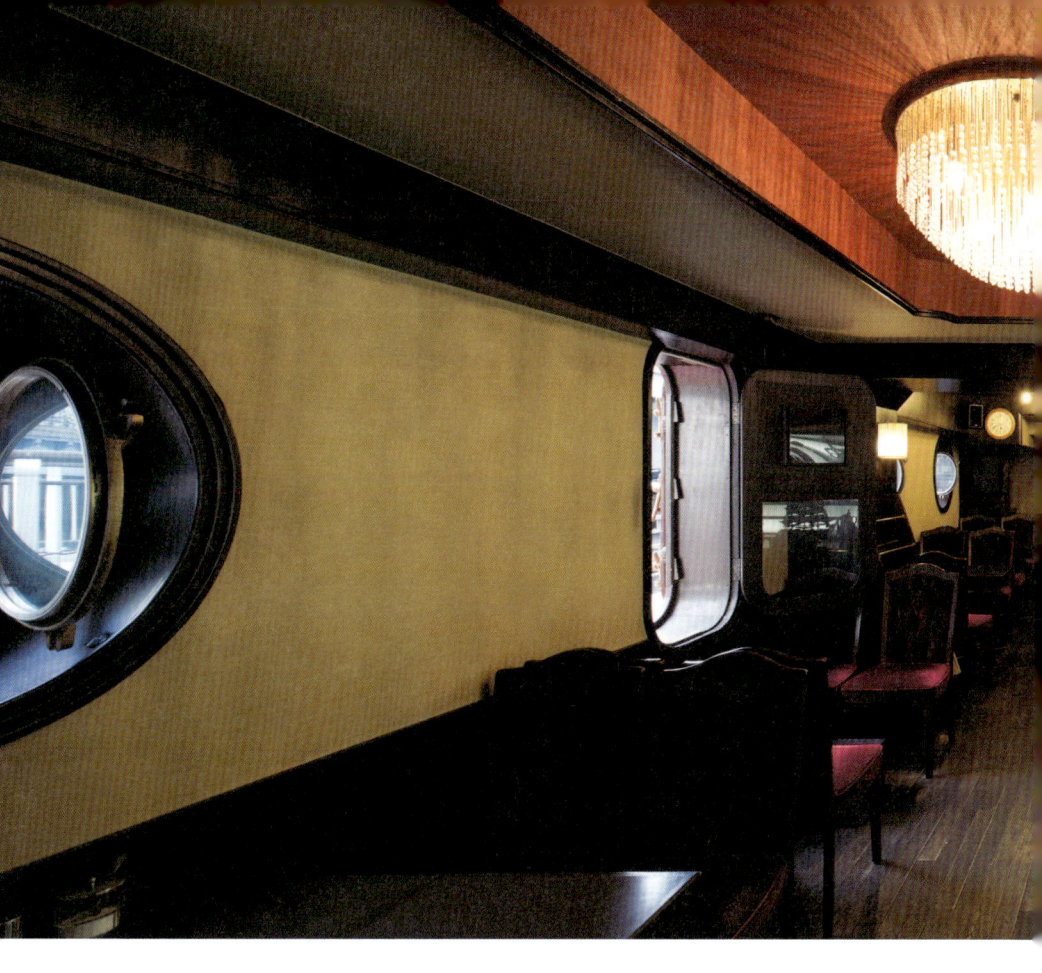

　都会の真ん中にあって、港の空気を感じられる喫茶店が大阪にある。その名も「珈琲艇キャビン」。最近でこそ大阪の川辺は賑わいを増し、道頓堀周辺にもとんぼりリバーウォークや湊町リバープレイスなどができて、人と水辺の距離が近くなったが、そのはるか前の一九七八年(昭和五十三)に、道頓堀川に面したビルの地下でキャビンは開業した。
　キャビンが入居するリバーウェスト湊町ビルは、一九三五年(昭和十)竣工のいわゆる近代建築で、建築ファンにはちょっと知られた存在だ。当時としてはかなりモダンな外観で、丸みを帯びたデザインがどことなく船を感じさせるが、一九六九年(昭和四十四)に開通した阪神高速道路のために埋め立てられるまで、このビルを起点に道頓堀川と直交して西横堀川が流れていた(現在の阪神高速の下)。つまりこのビルは水運の交差点に突き出すように建っていたわけで、船というか、灯台のような小ぶりなデザインのもうなずける。
　店へと下る入口は把手が舵輪になっていて、そこからもう船に入っていく気分。地下一階の客席は奥に細長く、ウッディでほの暗いインテリアはキャビン(船室)そのものだ。圧巻は川に面して設けられた丸い窓で、これは日立造船から取り寄せた本物の船舶用。

19

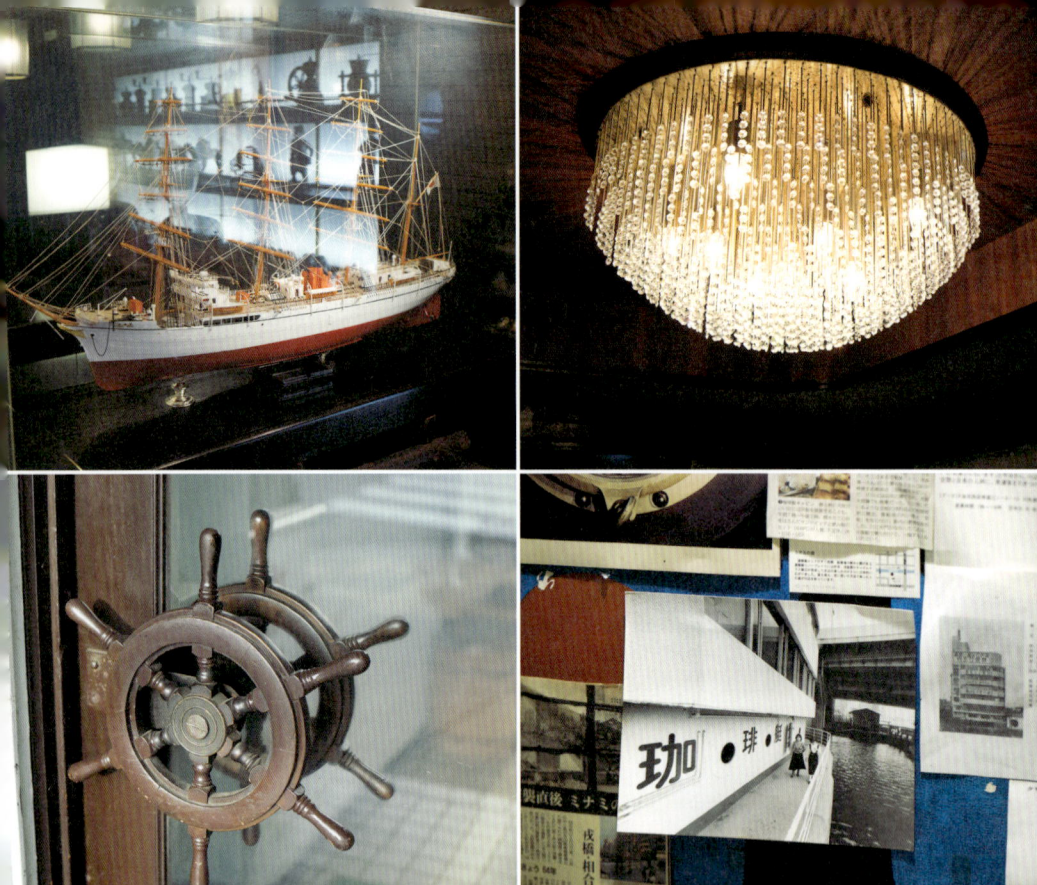

周りの丸い木の枠は大工ではつくることができず、わざわざ家具職人に頼んだという凝った設えだ。しかも昔の道頓堀川は水位調整ができなかったので、台風で水かさが増して窓まで浸かったことがたびたびあったが、そこは本物の船舶用、店内に水が漏ることはなかったというから伊達ときれいではない。船外に出るとデッキがあり、随分ときれいになった水面を眺めながら、コーヒーを楽しむこともできる（週末のみ）。

オーナーの平谷清一さんはもともと運送業界で働いていて、仕事の途中に喫茶店に寄るのが好きで、自ら店を持つことを決意。二十九歳で北御堂の近くに第一号店をオープン、最盛期には十店もの喫茶店を営んでいた。その後バブルの頃に他の店は手放したが、一目見て船のイメージにしようと手をかけたこの一店だけを残し、現在は家族三人で店を切り盛りしている。平日はオフィスワーカーが憩いを求めて、週末は噂を聞きつけた喫茶好きの若者も訪れる。かつて若い頃にアルバイトをしていた女性が、六十代になってふらりと孫を連れて訪ねてきてくれることがあり、長く店を続けてきてそんな時が一番うれしいと、平谷さんは微笑む。（高）

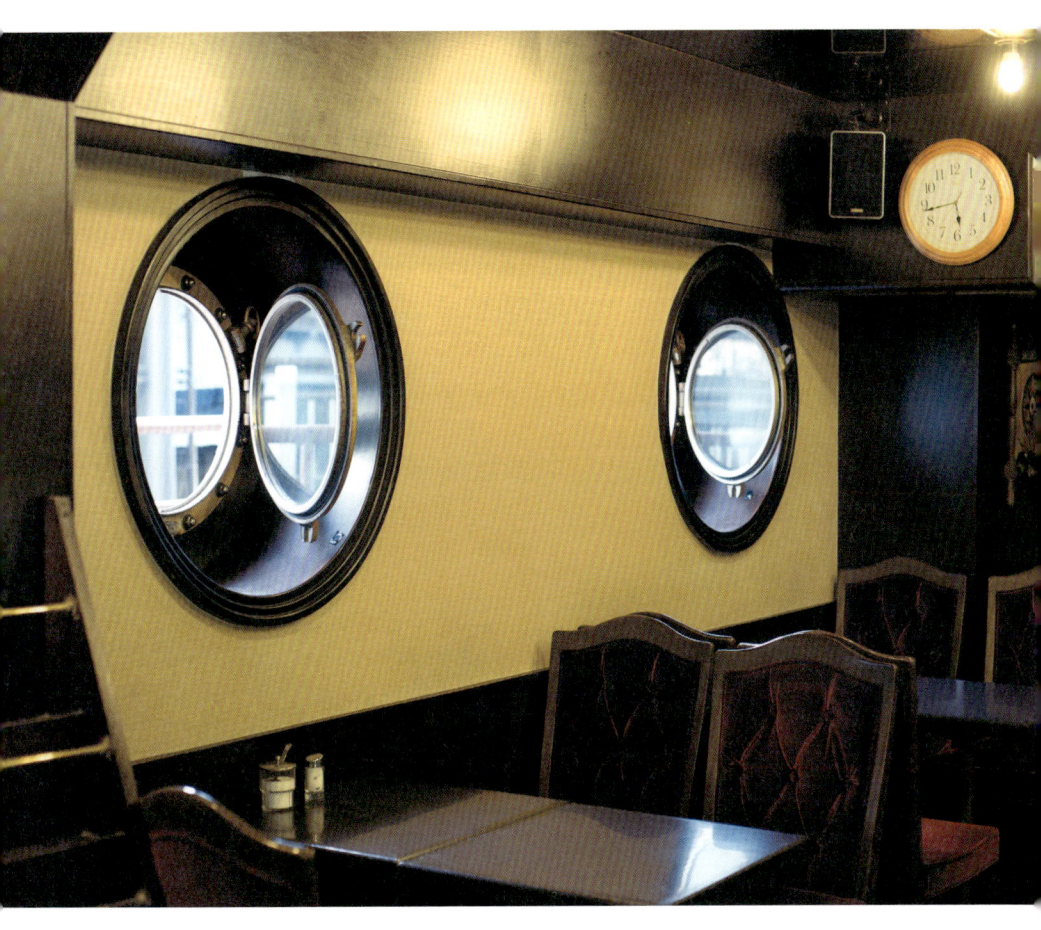

本物の船舶用丸窓とシックな木質のインテリア。

(右ページ) 右上・店内の落ち着いた雰囲気を引き立てるシャンデリア。右下・店の入口には昔の思い出の写真や新聞記事などが貼られている。左上・大きな帆船の模型は「日本丸」。わざわざ専門業者につくってもらった。左下・入口の把手が舵輪に。店のあちらこちらに船のモチーフが散りばめられている。

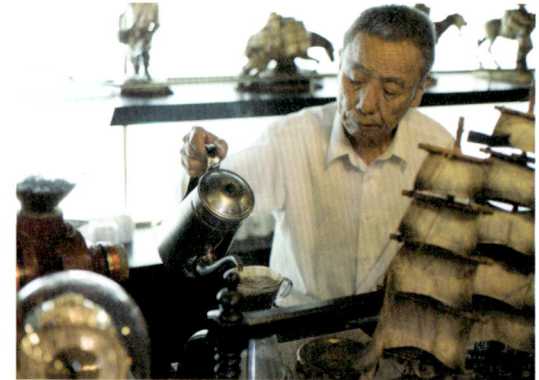

コーヒーをドリップする平谷さん。
ここにも帆船の模型が。

上・道頓堀川に面したデッキテラスはキャビンが開業してから設けたもの。下・1935年竣工とは思えないモダンなビルの外観。広告以外は基本的に昔のまま。

・・・

大阪府大阪市西区南堀江1-4-10
☎ 06-6535-5850
㊖ 7:00〜18:00（土9:00〜18:00、日祝12:00〜18:00）／不定休

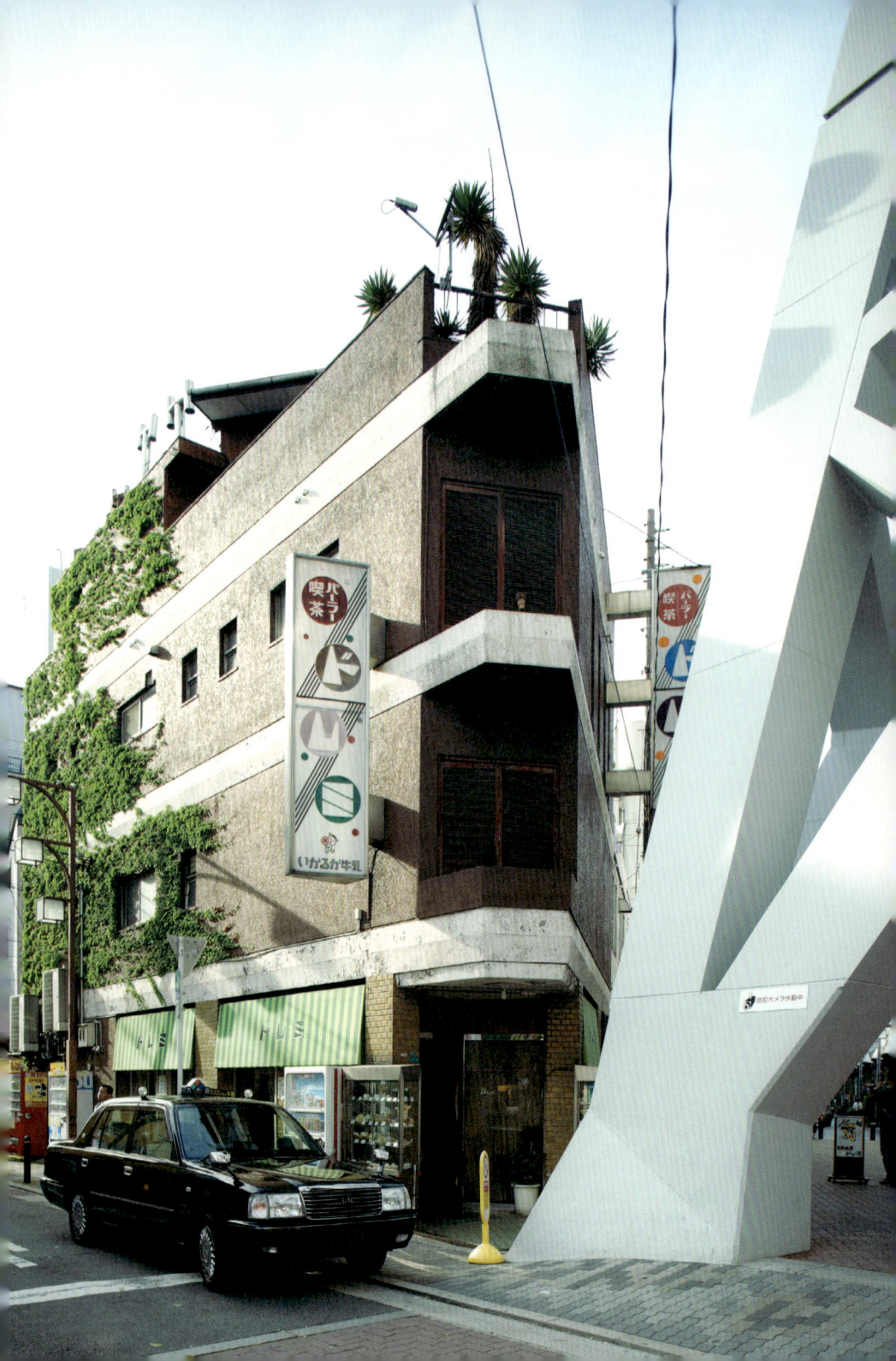

SINCE 1967

パーラー喫茶 ドレミ

PARLER DOREMI

大阪市浪速区

(右ページ) 離れたところから見ると、三角形の敷地に建設された不思議な建物。

右上・正面入り口を両サイドから挟む2つのショーケース。右下・店名のドレミは、上がっていく音階が縁起がいいと現在の店主もお気に入り。左・ロマンティックなパーティションのおかげで店内が丸見えにならず、インテリアのアクセントにも。

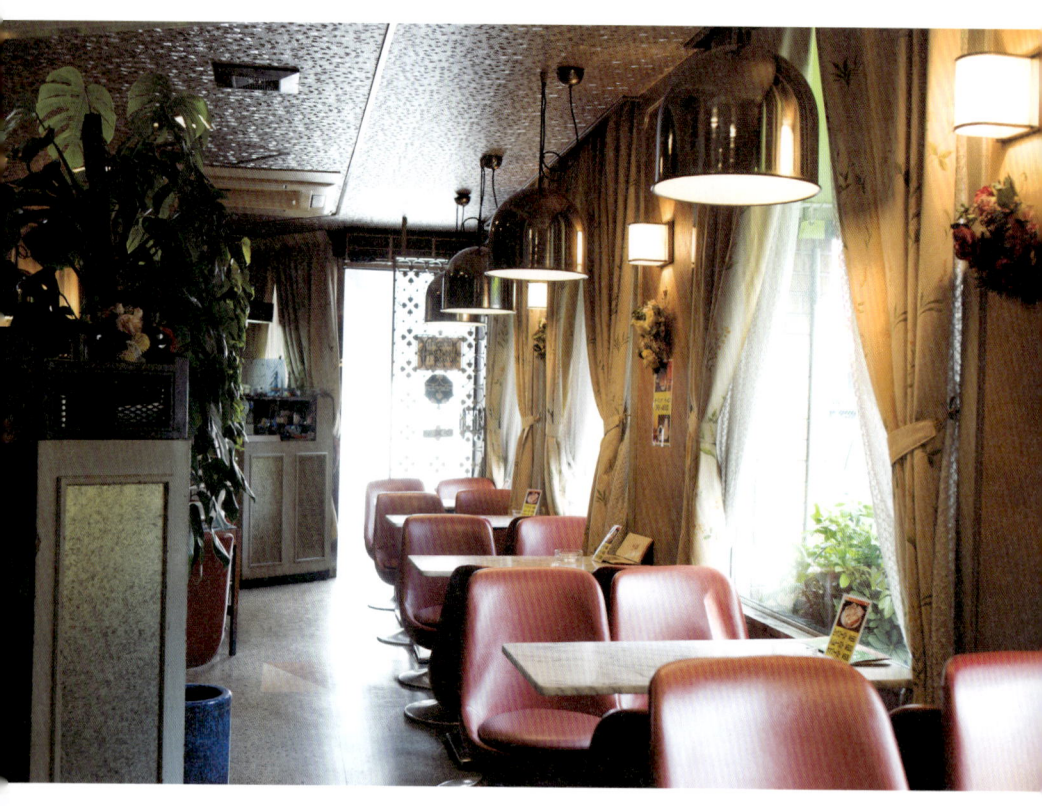

店内は明るく、通りがかりの観光客も入りやすい。

　大阪を案内してほしいと頼まれたらきっとたいていの人が思い浮かべる新世界。人気の串カツ屋をはじめ、にぎやかな笑い声が響く飲食店がところ狭しと軒を連ねている。現在では外国からの観光客も多く、大阪のシンボルともいえる通天閣はむかしと変わることなく人気者として、街の中心に堂々とそびえ立つ。

　喫茶ドレミは、そんな通天閣の真下で一九六七年（昭和四十二）から喫茶店を営んでいる。三角形の角地に建設された三階建てのビルで、一階路面部分を彩る緑色のボーダーのテントと、覚えやすくて愛らしい店名で親しまれている。外壁には「ニューワールド」という文字がある。これは現在の店主である山本洋子さんのご主人が、まだカメラがめずらしい時代にこのビルで写真館「ニューワールド」を開業していた歴史を刻んでいる。

　来店した誰もが驚くその立地。喫茶ドレミの方が、通天閣より先にこの場所にビルを建設したという事情を聞くと納得できる。通天閣を建設するくらい地盤はもちろんしっかりしているが、この独特の立地条件をうまく活用できるように設計者と何度も相談を重ねたという。

　創業当時から、内装はほぼ変えていない。

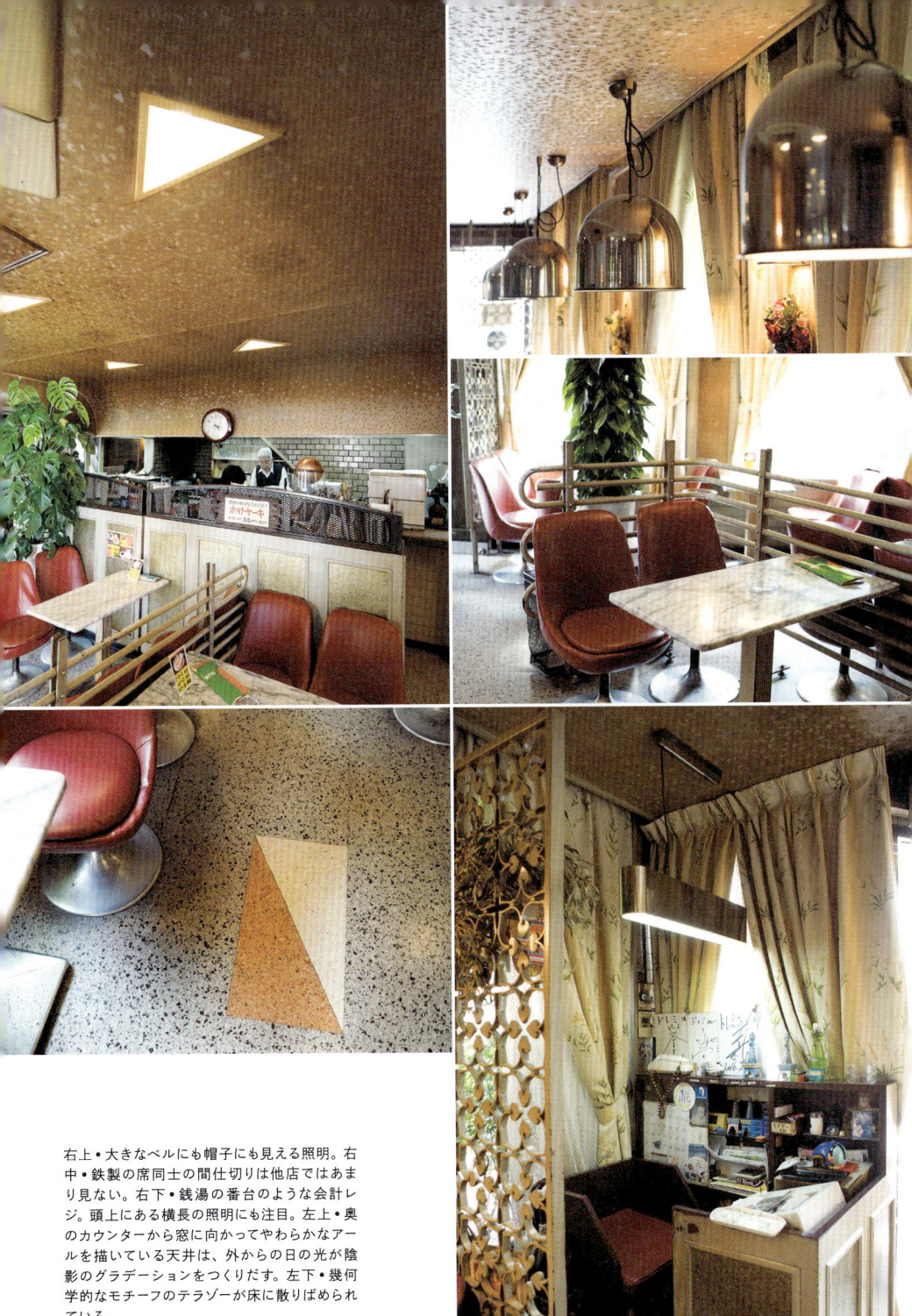

右上・大きなベルにも帽子にも見える照明。右中・鉄製の席同士の間仕切りは他店ではあまり見ない。右下・銭湯の番台のような会計レジ。頭上にある横長の照明にも注目。左上・奥のカウンターから窓に向かってやわらかなアールを描いている天井は、外からの日の光が陰影のグラデーションをつくりだす。左下・幾何学的なモチーフのテラゾーが床に散りばめられている。

路面に面した窓は大きく、光がたっぷり店内にそそぎこむ。コーヒーを飲みながら人間ウォッチングを楽しみたい観光客にとっては最高のロケーション。大阪らしいテンポのよいかけあいが聞こえてくる店内。よく見るとユニークな装飾があちこちに散りばめられている。天井の三角形の照明や、窓際に連なる大ぶりのステンレスの照明は、奥へと案内しているようにも見える。

ここ数年、新世界の界隈はドラマなどの影響か、街を歩く人の雰囲気もどんどん変化しているが、新世界という場所にみんなが抱く人情や飾らない気さくなイメージ、大阪らしい魅力を、初代チーフから受け継いだ調理のレシピとともに、喫茶ドレミは守り続けているように思える。(夜)

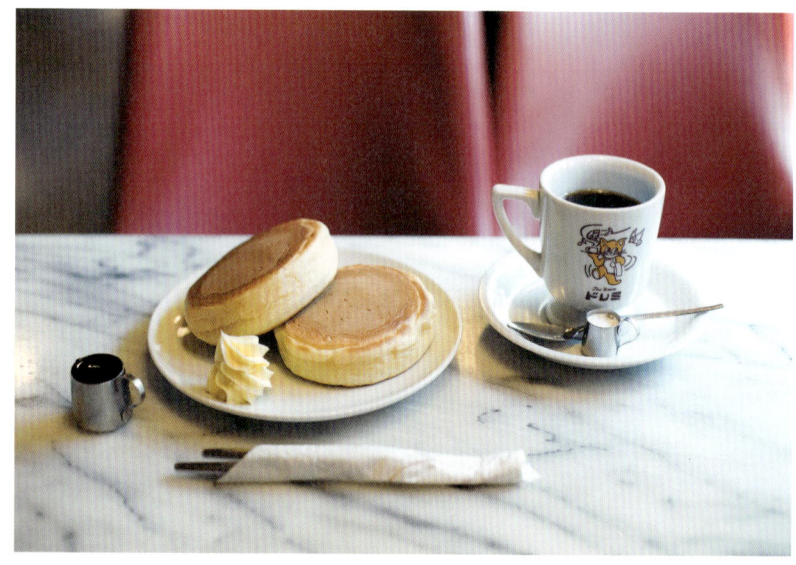

...
大阪府大阪市浪速区恵美須東1-18-8
☎ 06-6643-6076
営 8:00〜22:30／不定休

上•コーヒーの焙煎から、寒天やみつ豆作りまですべてお店で行う。とくに自家製プリンは大人気。中•抜群のチームワークで店を切り盛りする店主の山本洋子さんと、その息子さん、そして従業員のみなさん。下•創業当時からあるという猫柄のコーヒーカップと、焼きたての分厚いホットケーキは、老若男女に愛されている。

28

パーツコレクション・1
パーティションいろいろ

プライバシーは確保したいけど、空間の拡がりは遮りたくない。その工夫がデザイン。(高)

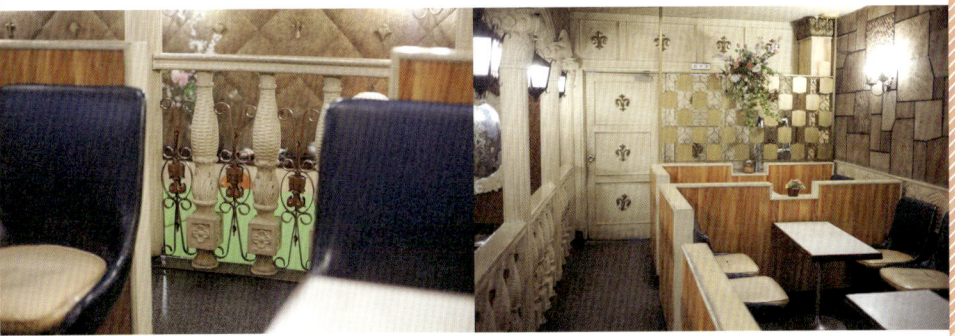

純喫茶ならではのクラシックなデザイン。**ヒスイ**→p.156

個室感を高める客席のパーティション。**ヒスイ**

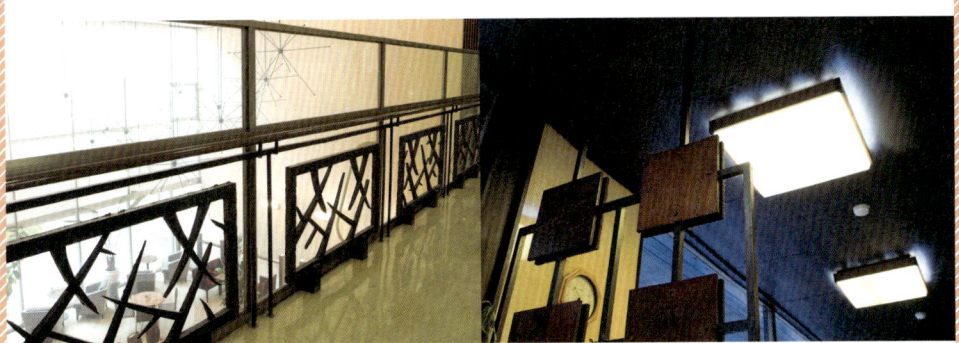

鋳鉄による工芸品のような吹抜の手摺り。**ワールドコーヒー**→p.122

線と面で構成されたシンプルなパターン。**バイパス**→p.6

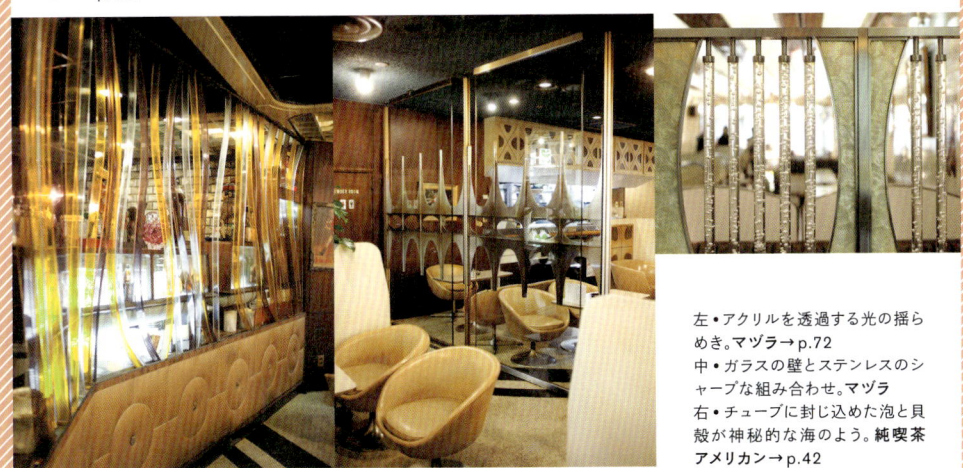

左•アクリルを透過する光の揺らめき。**マヅラ**→p.72
中•ガラスの壁とステンレスのシャープな組み合わせ。**マヅラ**
右•チューブに封じ込めた泡と貝殻が神秘的な海のよう。**純喫茶アメリカン**→p.42

29

優勝旗のようなのれんが喫茶むらかみの目印。なじみののれん屋で、数年おきに同じデザインで作り替える。

(左ページ)使い込まれた木製のドアに、今ではめずらしい店名入りの波ガラス。ガラスのショーケースは、立体的にシェイプされた足下のラインが美しい。

SINCE
1950

喫茶むらかみ
Coffee shop MURAKAMI

大阪市東成区

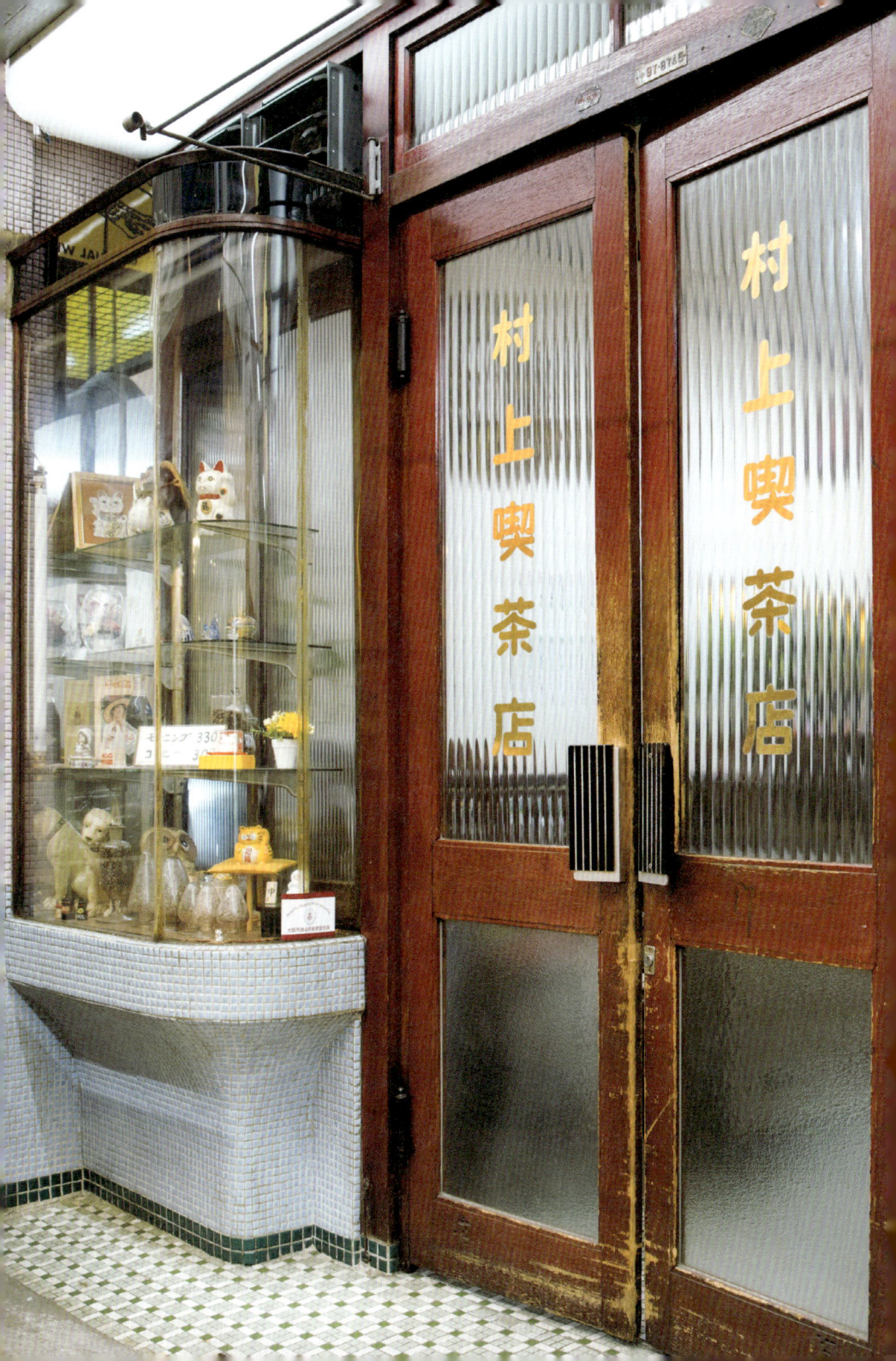

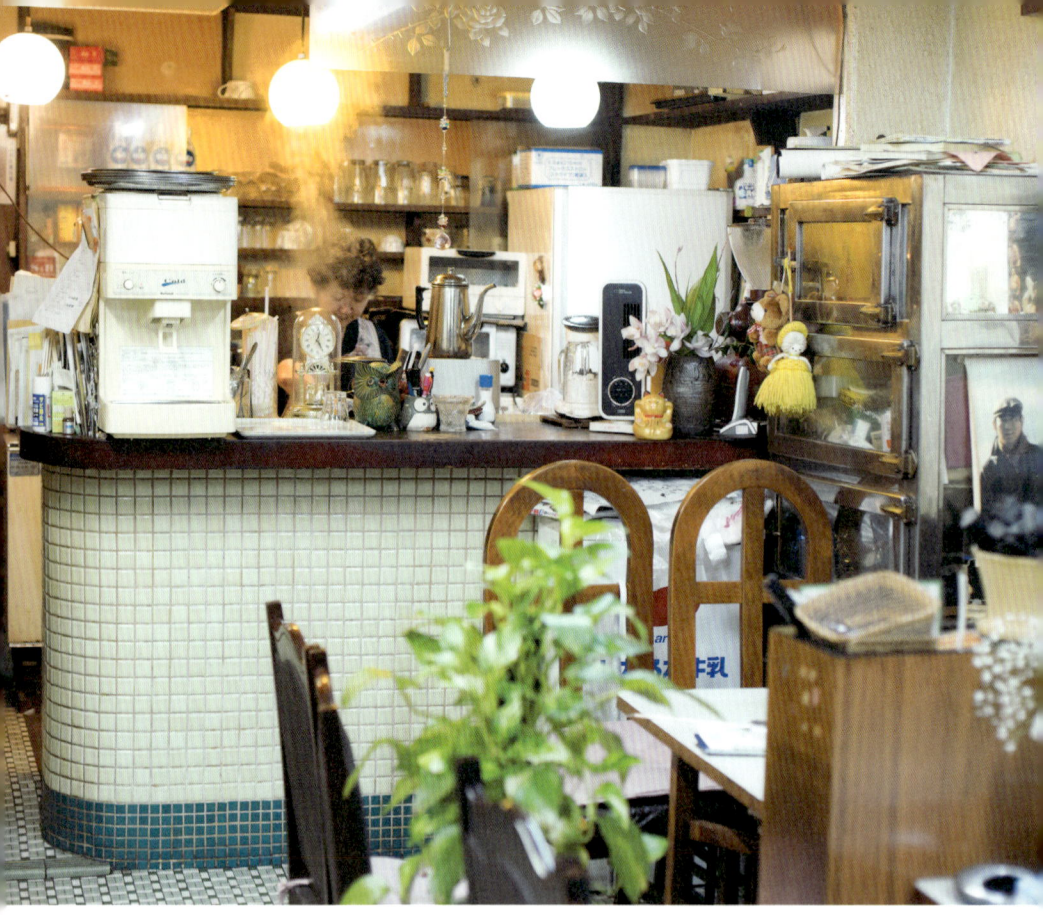

白い湯気の向こうに店主の民子さんの姿。カウンターと客席の間でもおしゃべりが弾む。

　大阪の下町の情緒を残す神路商店街を歩いていると、大きく白文字で「喫茶むらかみ」と染め抜かれた紺色ののれんが見えてくる。木造の建具にレトロな雰囲気の波ガラス。モダンな組み合わせのモザイクタイルの壁面が、お店の長い歴史をあらわしている。なかから聞こえてくる楽しそうな常連さんたちの笑い声に誘われのれんをくぐり、年季の入った持ち手の扉を押し開けてみる。

　喫茶むらかみは、戦後テレビ喫茶と呼ばれていた頃の内装のままで、ノスタルジックな空気に包まれている。二十人ほどの座席のある店内で、タイル貼りのカウンターの向こうから、店主の民子さんが近所に住むお客たちに話しかけながらコーヒーを淹れている。喫茶むらかみのようにコンパクトなサイズの店の魅力は、何と言っても、隣同士になった人の間でコミュニケーションが生まれやすいことだろう。

　もともと一九一七年（大正六）生まれの民子さんのお父さんが丼・麺類・コーヒーなどを扱うお店を営んでいた。その頃ではめずらしいテレビをいち早く店に設置し、近所の人たちが大勢集まるサロン的な役割を果たしていたようだ。お父さんが亡くなった後は、お母さんとふたりで店を切り盛りした。現在は

民子さんお一人で店を営んでいるが、九十歳の常連のお客さんが六十年通っているという。なるべく細く長く店を続けていきたいというのが民子さんの小さな願いだ。
喫茶むらかみのように気軽にコミュニケーションできる場所は貴重な存在だ。だれもが気兼ねなく家のようにリラックスでき、今日一日また頑張ろうと思える。そんな活力を与えてくれる喫茶店という場の大切さを感じさせられる。(夜)

上・店内の隅に見落としそうなほど小さな手洗い。下・数種類のモザイクタイルを使用している店内。派手な色合いでなくても、かわいく見えるお手本のよう。掃除の時には洗い流せてたいへん便利。タイルの巾木にはポイントになるブルーを使用。

右上●テーブルに飾られた美しい生花。右下●ガラスケースの中には、メニュー以外にも店主の遊び心が感じられる小物類が並んでいる。左上●常連の女性たちは、みんな自分流のおしゃれを楽しんでいる。現在もテレビの設置台として使用されている棚は、ブラウン管時代のサイズに合わせて奥行きもたっぷり。左下●目を凝らすと、昭和の歴史を語るようなものをいろいろ発見。

…
大阪府大阪市東成区大今里2-34-19
☎ 06-6971-8745
🕗 8:00〜17:00／日月休

SINCE
1971

珈廊
CARREAUX

池田市

鉄工所に特注で製作をしてもらったという椅子。ねじられた鉄足と床の模様が調和している。

「不思議な世界に迷いこんでしまった」と、錯覚を起こしそうな独創的なインテリア。国籍や流行といった時間軸も存在しない……。そんな喫茶店「珈廊」は大阪府池田市の住宅街にある。

道路の分岐点に建つ四階建てのビルの一階。ここにはただならぬ雰囲気が漂っている。

店内には大ぶりな鉄製のペンダント照明、鉄とレザーを組み合わせた椅子の持つ重みが存在感を放ち、キッチン壁のタイル、装飾の瓦、カウンター下（カーペット材）に見られる緑が差し色として効いている。そして、しっかりとパターンがつけられた左官仕上げの白い壁は、光を受けて陰影が生じ、より立体的な空間へと引き立てる。

店内のいたるところに個性豊かな小物や、食器、装飾品といったモノが不思議な間とバランスで並び、不揃いながら統一感のある世界を築き上げている。もはや店全体が芸術作品といっても過言ではない。

この店に立つのは幹・こづゑ姉妹。店舗設計に携わっていた幹さんのご主人が内装のデザインを手がけて開業したのが一九七一年（昭和四十六）。今も当時のままの姿で営業している。

入口には店名看板とOPENと書かれたサ

上・テーブルの柄タイル天板に置かれたサンドイッチ。食器も含めたグラフィックがまぶしい。下・美しい緑を放つエキゾチックなキッチン壁のタイル。小物たちとのバランスは奇跡的。

ところどころに出現するアーチ状の窓や扉。この存在が隠し味となって不思議な世界を演出している。

インリア以外に店の情報はなく、ギャラリーだと思って入ってくる人もいるとか。また、店内へのアプローチは、門扉を入って奥のアーチ状の扉を開けるという構成。「この門扉から扉への間は、一歩踏み込まなければいけない。それでも入ってきてくれるということは、その方はリピーターになってくれやすいんです」と、こずゑさんは言う。お店の雰囲気に興味を持ってくれた人、この店を選んでくれた人に来てほしいという思いのあらわれなのだろう。昼間はコーヒー、夜はお酒がメイン。軽食以外のランチやモーニングサービスはしていない。これは開業時から続けてきたスタイルだ。

昔は近くに大学があり学生が多かったそうだが、今は店を気に入ってくれて少し遠方から来る常連客が多いそうだ。住宅街にあるのに地元客でワイワイする憩いの場でないのが、またこの店ならではの世界なのかもしれない。

珈琲の「珈」と、間を繋ぐ「廊」という字を組み合わせてつけられた珈廊（carreaux カロー）は、フランス語で格子を意味する。一本の素材同士が間をとり合って組まれる格子のように、珈廊には、空気と人物も含めて絶妙な間があるように感じるのだ。（阪）

1●あまり見かけない壁かけ式の黒電話。もちろん現役。2●木の装飾に刻まれた継手の形が光る。ボルト、鋲といった金物もまた渋い存在だ。3●魔法をかけられて集まってきたかのような数々のアイテムと、キッチンに立つこゑさん。4●客席側にもさまざまなアイテムが。不揃いな配置による、完璧なコーディネート。5●外装に施された照明とフランス語表記のサイン、壁に埋め込まれた赤いタイルは宝石のようだ。店内に比べ外装はとてもシンプル。

40

4

∴
大阪府池田市上池田2-2-38
☎ 072-751-5553
営 10:30〜23:00（日祝13:00〜）

5

41

SINCE 1963

純喫茶
アメリカン

AMERICAN

大阪市中央区

今や「純喫茶」ファンでなくとも知っている人も多い純喫茶アメリカン。多くの人で賑わう大阪ミナミの千日前商店街で一九四六年（昭和二十一）に創業、もともとは木造建築だった建物をビルに改装した。内装は、石、木、タイルなどさまざまな素材を使い分けた仕上げで、花びらがふわっと広がった形の照明や、床やソファのテキスタイルの模様など、店内の装飾品も実に多種多様。それぞれが個性を持った意匠であるにもかかわらず、お店の内装は見事にまとまり、唯一無二の世界がお客さまをもてなしてくれる。提供するメニューはすべて手間をかけて手

上・男と女を表したダイナミックなレリーフは、彫刻家の村上泰造による作品。螺旋階段の吹き抜け部分に飾られている。左・堂々たる外観。「American」の切り文字がきらっと光る。立派なショーケースと四季によって変わる写真パネルがお客さまを迎える。

作りされ、味はもちろんのこと、盛りつけもとても丁寧で手をつけるのが惜しいほど。添えられたストロー袋や紙ナプキンにはオリジナルロゴが印刷され、かわいらしい。正統派の喫茶店の制服をすっきりと身にまとうウェイターとウェイトレスや、店内に流れるクラシック音楽も、優雅な気持ちにさせてくれる。日常から離れ、ひとときの夢を見させてくれるようで、お店を出た後もなかなか夢の余韻がさめない。お客さまを喜ばせるために夢の底されたおもてなしの空間は、いつまでも私たちの憧れであり続けてくれるだろう。（由）

上・木目が波打つ壁面装飾は、幅1センチほどの数種類の板を約640枚組み合わせ、削って作り出されたもの。

上•座席ごとにそれぞれ違う眺めを見つける楽しみも。下•1階とは一味違う2階スペース。今は採掘不可能なイタリア製の貴重な大理石。
…

大阪府大阪市中央区道頓堀1-7-4
☎ 06-6211-2100
⊕ 9:00〜23:00（火〜22:30＊祝・祝前日は除く）／不定休（木曜・月3回、12/31休）

45

上・窓の外の緑が映える。カツラ
イスはカオルの名物。コーヒーは
創業時からずっとキーコーヒー(当
時は木村コーヒー)の豆を使って
いる。

(左ページ)ここまで高さのある空
間はなかなかない。天井が折り上
がり、2種類の高さを味わえる。

SINCE
1978

茶房カオル
TEA ROOM KAORU

堺市

堺

市の繁華街である堺東駅付近の喧騒から少し離れて、軒の低い一戸建ての喫茶店がある。中に入ると、外からの印象とは異なる高さと広がりのある空間に目を見張る。ゆったりと配置された清潔なクロスがかけられ、背の高い椅子が並ぶ。窓の外には鮮やかなグリーン。一瞬、今どこにいるのかわからなくなる。ここは軽井沢の山荘……？

ここ、茶房カオルの店主は曽我貫二さんと孝子さんのご夫婦。実は、BMC著『いいビルの写真集 WEST』や「月刊ビル」でおなじみの浪花組と関係が深いのだ。孝子さんの父上は、浪花組の創業者。浪花組では、戦後に引き継いだ中川社長が、社屋や住宅など村野藤吾に数々の設計を依頼した。「ええもん見てるからね」とサラリとおっしゃる孝子さんが、一九七八年（昭和五十三）のカオルの建て替えの際に設計者高木氏にリクエストしたのは「煉瓦造りであること」と「低くて流れのゆるやかな屋根」の二点だった。

茶房カオルにはモーニングはない。七時半にお店を開けても朝から来るお客さんは少ないので、夫婦二人でモーニングを食べるのが日課だ。ネクタイにベストが決まっている貫二さんと、華奢で凛とした孝子さんは、今は

上・お店は娘さんや
お孫さんも手伝う。

なき名喫茶店「御門」で出会い、カオルの前身となる小さな喫茶店を始めた。軌道に乗ったら結婚式をしよう、という約束は一年で果たされることになる。小さなお店で手作りの結婚式、その時、「オードリー・ヘップバーンみたいなワンピースをあつらえた」という孝子さん。それから六十数年、年に数回の温泉旅行を楽しみながら、仲よくお店を切り盛りしてきた。

お二人の話を伺ったのは奥のソファ席。貫二さんはこれまで、そこに座ることなどほとんどなかったそうで、いつもと違うお店の見え方に感心していた。「写真うつりがいいんですわ。お客さんが撮った写真を見せてもらうと驚く」。（雅）

右上・高い天井にロートアイアンのシャンデリア。右下・カウンターの背面は大ぶりな柄タイル。左上・カオルの創業年と現在の建物の建設年が壁に刻まれる。左下・山荘風の窓。軒を支える筋交いにも美しいラインが施されている。

大阪府堺市堺区北向陽町1-5-22
☎072-232-5149
⊗7:30〜18:00／日休

上・奥のソファ席。模様貼りされたレンガと、深紅のベルベットのソファを組み合わせている。エッチングのように繊細な模様が施された銅製のシェード。下・高い位置から吊り下げられたペンダントライトが並ぶ。

たくさんの車が行き交う谷町筋を曲がると見えてくる、鮮やかなオレンジ色のビニルテントの屋根。店のドアを開けると、目に飛び込んできたのは片側の壁面全体を覆い尽くす亀甲形のビニルレザーのパネル。黄緑の色といい、形といい、エッジが効いていて、思いがけず掘り出し物を見つけたと、気分が高揚する。

SINCE
1970

喫茶みさ
COFFEE MISA

大阪市天王寺区

右・カウンターの上部は棚として使える貴重な収納スペース。上・街の中でよく見かける二階建ての昔ながらの喫茶店。

店主の菊地清子さんは、一九三八年（昭和十三）に山形県で五人兄弟の末っ子として生まれた。地元の製紙工場で働いたが、自立心の強かった清子さんは二十歳になる頃には東京の浅草を目指して故郷を飛び出した。
清子さんは二十代前半を好景気にわいた浅草で思う存分青春を謳歌した。だが、こんな生活は長くは続かないという思いが膨らみ、今度は渋谷のバーテンダーなどを養成する喫茶学校に通い出した。そこで学んだことを軸に今度は思い切って偶然手にした名刺の相手を頼って大阪へたどりついた。来阪してすぐに、銀行などから資金を集めて、日本万国博覧会の開催で大変な盛り上がりをみせていた一九七〇年（昭和四十五）に喫茶みさを開店した。開店当時は、店の周りにはライバルの喫茶店も多かったが、清子さんの負けん気と東京時代に養ったセンスで、店は繁盛した。
そんな清子さんのセンスがいかんなく発揮されたところは店の内装。となりの店とベニヤ板のような薄い壁一枚だけの間仕切りだったので、会話も筒抜けの状態。防音のためにクッションを入れたビニルレザーの壁面装飾を入れた。この壁は今や店のシンボル的な存在になっている。デザイン性だけではなく、装飾と収納を兼ねた棚の設置や、天井を上げ

アール型の窓の向こうにこんな風景が待っている。

溌剌として元気な清子さん。生花に負けないくらいいきいきと艶やか。

…
大阪府大阪市天王寺区生玉前町4-13
☎ 06-6779-3718
営 9:00〜15:30／日休

て角をアールにして圧迫感を和らげ、小さな空間を最大限に活かす方法をいろいろ考えた。「私の人生はほとんどここ」。おしゃべりが上手な清子さんはみずからのこれまでの体験を、痛快な語り口調でまるで映画を見ているかのように聞かせてくれる。初めて来店した人もいないつのまにか、店主のほがらかさと、清子さんが守ってきたこの小さな城のような喫茶店の魅力を感じとるだろう。（夜）

54

喫茶みさの特等席はこちら。明るい茶色のソファが壁面のパネルの色と相性抜群。

SINCE 1970

純喫茶三輪

TEA ROOM MIWA

大阪市中央区

座席ごとに異なる眺めを楽しめる広い店内には、燈籠も飾られている。

優雅に波打つ大ぶりな花柄のカーペットが、踏みしめる足を柔らかく受け止める。

専門店や飲食店が肩を並べる船場センタービル。この建物の九号館を地下二階へ降りると、紫色の吊り看板にオレンジ色で書かれた「純喫茶」の文字が目に入る。窓のない地下の喫茶店を訪れるのは、秘密めいた場所へ向かうようでどきどきさせられる。扉が開いた途端、目に飛び込む真紅色はこの純喫茶三輪の店内のテーマカラーであり、ソファシートやカーペット、そしてウェイトレスのドレスでもある。装飾のなかで特に興味深いのは、店内に燈籠が飾られ、日本庭園のような小スペースがあること！ 個性的な空間演出も、喫茶店の楽しいサービスのひとつだ。壁面や天井の木製ルーバー装飾や、客席を照らす、縦格子の入ったサイコロ型のペンダントライトなどは日本の和を感じさせるインテリアで、妖艶な真紅の色が加わることで、店内はどこかオリエンタルなムードを漂わせている。

人が多い街に疲れたとき、少し離れてひとりの時間に戻れる場所がここにはある。百人以上を収容できるゆったりとした店内。ウェイトレスが赤いドレスのプリーツをなびかせながら機敏に対応するいつもの景色に安心し、また外の世界に戻ることができる。（由）

…

大阪府大阪市中央区船場中央3-3-9
船場センタービル9号館B2F

2018年、閉店されました。

左・大きなショーケースが、入り口手前と奥の2ヵ所に堂々と構えている。右・飾り棚の壁には、表情豊かな焼きムラのあるタイルが貼られている。

右上・店内には様々な国籍や時代を超えた物たちが仲良く共存している。真ん中にあるのは、かつての常連さんがモンローをイメージして作った版画。右下・椅子やパーティションには、鷲を象ったLISBONのロゴが彫られている。あとから作り足した椅子は、作ってくれた大工さんが頭を丸くしてしまい、鳩になっちゃったの、と教えてくれた。左・モーニングのおすすめハムエッグトースト。ボリュームもあっておいしい。

淀屋橋界隈は大阪屈指のオフィス街。けれども、一筋だけ木造の住宅や店舗がいくつか建ち並ぶ道がある。その一つ、一・五階建てくらいに見える小さな一軒家がリスボン

SINCE
1959

リスボン珈琲店

Coffee LISBON

大阪市中央区

珈琲店。白い塗り壁のおおらかなコテ跡は南欧を思わせる。鷲(わし)を象った真っ赤なフラッグが、名店を予感させる。

くるんと巻いた鉄格子がアクセントの、黒いドアを開ける。すると奥にもう一つ小さな喫茶店が見える。仕事の日常からふわっと別世界に紛れ込んだようなワクワク感。とてもこぶりな椅子とテーブルが並んだ店内は、黒に近い深い茶色に包まれている。

オフィス街の真ん中らしく、ビジネススーツを着た男性が複数でやってくる。慣れた様子で席に着く人の中には、若いサラリーマンも。リスボン珈琲店が位置する道修町(どしょうまち)は、昔から薬メーカーや薬問屋の並ぶ街で、店主のご主人も薬を扱う会社のサラリーマンだったという。当初からシオノギ製薬や同和火災、フジサワ薬品など近くの製薬系の企業に勤める人々が常連さんだったが、会社が移転してからもここまで足を運ぶ人は少なくないそうだ。

営業時間は七時半からなのに、つい最近まで六時五十分に来るお客さんのために早く開けていたという話や、年末には実家の和菓子屋さんの大福を二つずつ、「大きな福が来ますように」とお客さんに配ったというエピソードも。（雅）

61

コーヒーチケット
11枚組 ¥3,500
御利用下さい

レンガ調に貼られたタイルと店名が入った小さなテント。もう一つのお店があるかのよう。入れ子のお店には街灯までついている。ところどころに桜の木が使われているのは、木肌が美しいからとの理由。入れ子のお店の中は厨房。

ffee
リスボン珈琲店

上・外の世界と、店内を隔てるドア。リリリンとベルが鳴る。右下・リスボンの名は店主のご主人が好きだった映画『懐かしのリスボン』から。しかし知子さんは見たことがないそうだ。左下・グリーンのテントに赤のラインが効いている。店の前に植えられたクンシランや一重のバラが、店内にも飾られる。

大阪府大阪市中央区道修町3-2-1
☎ 06-6231-1167
営 7:30〜17:00／土日祝・年末休

パーツコレクション・2
座席いろいろ

最もお客さんに寄り添うインテリア。
整列した姿は空間全体の印象を決める。(由)

カウンター席は、深くかけて腰を落ち着ける座席と一味違ったデザインに出会える。**カフェぼへみあん**→p.152

ハート形にも見える背もたれの椅子は、配置場所に合わせたオーダーメイド。**珈琲の店 雲仙**→p.116

落ち着いた家具の組み合わせ。タイルの壁がさらに渋みを増す。

装飾的な壁を大胆にあしらった座席は、少し特別な気分。

大阪駅前の老舗大バコ喫茶店といえばマヅラが有名だが、その姉妹店にキングオブキングスという、これまたインテリアの素晴らしい店がある。こちらは主にスコッチウィスキーを提供する夜の店だが、昼間は喫茶店としても利用できる。同じ大阪駅前第一ビルの地下一階にあり、マヅラに比べるとラウンジらしい全体にゆったりとした空間。薄桃色

SINCE
1970

キングオブ
キングス

King of Kings

大阪市北区

のカーペットにミッドセンチュリーな色使いの椅子が映える。

インテリアのコンセプトはずばり「宇宙」でマヅラと同じだが、設計者は沼田修一という別の建築家。オーナーのリクエストではなく沼田さんのアイデアだというから、一九七〇年（昭和四十五）という時代がそうさせたのだろう。沼田さんは実は駅前第一ビルを設計した東畑建築事務所に所属していた建築士で、ビルの現場監理を担当していた縁でこの店のインテリアデザインを依頼されることに。若干二十八歳の若者はすべてを任され、情熱を注ぎ込んでこの店を設計した。一番の見せ場は何といっても壁一面のガラスモザイクタイルだが、あまりにコストがかかるため、最初は提案するのをためらったという。しかしオーナーの劉盛森さんは面白いと即決、この時代の煌めきを封じ込めたかのような空間が実現した。

奥にはバーカウンターが設けられ、壁面一杯にオールドパーのボトルが並ぶ。店の名は、劉さんが銘酒キングオブキングスやオールドパーの総代理店を務めていて、本家から許可を得てつけられたもの。今もリーズナブルな価格でオールドパーを楽しむことができる。お店には劉さんの娘の由紀さんが立つ。オ

夜空をイメージしてデザインされた天井。

有機的な曲線で構成された壁の奥にバーカウンターがある。

上●いかにもミッドセンチュリーなデザインと色使いの家具も当時のまま。下●モザイクタイルは設計者の友人がデザインしたという。

　オープン当時学生だった由紀さんは家業を手伝い、現在までずっと店を続けてきた。きびきびとした接客も店の名物。十五年ほど前に床と壁を改修し、カウンターの天板を取り替えたりしたが、基本的なデザインはオリジナルのまま。店舗のインテリアは変化が激しいのが一般的だが、四十五年以上を経て当時のままであることは、設計者冥利に尽きると沼田さんも語る。
　ラウンジに置かれたグランドピアノでは十九時からクラシックを演奏、月曜日だけは昼間も生演奏を楽しむことができる。貸し切りのパーティーにもよく利用されるそうだ。（髙）

1•コーヒーのカップにもカラフルな光が踊る。2•カウンターの背面には、キングオブキングスの懐かしの陶器ボトルが飾られている。3•バーカウンターに立つ劉由紀さん。天井の換気口が大胆だ。奥には、オールドパーだけが並ぶ美しいキープボトルの収納。4•店のエントランスはスモークのかかった曲面ガラス。5•ボトルの書体を模したアクリル製のサイン。

5

大阪府大阪市北区梅田1-3-1 大阪駅前第1ビルB1F
☎ 06-6345-3100
⏰ 12:00〜23:00／日祝休（予約の場合は営業）

71

喫茶のメインコーナー。ガラスの壁面に施された壁画のような装飾が宇宙を感じさせてくれる。

（左ページ）上・光と装飾が美しいショーケース。不思議な置物もこの空間にはマッチするから面白い。下・ウイスキーを収納する棚、ここでマイボトルをキープしてみたくなる。

SINCE
1970

マヅラ

Madura

大阪市北区

72

マヅラの歴史をたどると、一九四七年（昭和二十二）、戦後の大阪駅周辺に広がっていた闇市と呼ばれるバラックの一角に土地を購入して、店を構えたのが始まりだ。その後、駅前再開発事業に伴い一九七〇年（昭和四十五）より、現在の大阪駅前第一ビルの地下に場を移した。

創業者の劉盛森さんは九十歳半ばを超えた今でも店に立ち、大きな声で「いらっしゃいませ！」とお客さんを招く名物店主である。百坪百八十席という壮大なスケールに加え、劉さんが考案した、夜空に輝く星というテーマでデザインされたインテリアはまさに唯一無二。月のクレーターをイメージした天井、そして、数多くの照明器具は宇宙に輝く星のようだ。

大阪ではとても有名な喫茶店であり、夕方以降はお酒を提供し、店内奥にはカウンター席もある。メインとなる店内は純喫茶の顔を持つが、それ以外にまた違った夜の顔を見せてくれるからマヅラは奥が深い。（阪）

(上段)右・光る壁面の装飾。大人の雰囲気が感じられる。中・バーのようなカウンター席。照明器具やタイルの壁の装飾など、雰囲気は抜群だ。左・凝った作りの厨房カウンター。一日何杯のコーヒーが供されるのか。
(下段)中・ラウンジのような空気をかもしだす場面。落ち着いた雰囲気がすばらしい。左・マヅラの入る大阪駅前第1ビルの外観。低層でとてもゆったりとした印象を受ける。

大阪府大阪市北区梅田1-3-1 大阪駅前第1ビルB1F
☎ 06-6345-3400
営 9:00〜23:00(土〜18:00)／日祝・盆・年末年始休

SINCE
1981

ジャズスポット
ブーライツ

JAZZ SPOT BLUE LIGHTS

枚方市

上・音響を考慮した波打つ天井。シェードランプが空間を引き締める。

76

右・店内を見渡せるレコードブース、いわば店主のコックピットのような存在だ。

左・学校の座席のようにソファの配置はすべてホーンスピーカー（教壇）側に向いている。下・定期的にライブがあり、グランドピアノも設置されている。

78

珈

珈琲を、というよりはジャズをいただくといった方がしっくりくるだろうか。

大阪府枚方市の閑静な住宅街にある「ジャズスポット ブルーライツ」は一九八一年（昭和五十六）に開店。コーヒーを注文すると好みのジャズのレコードをリクエストできる。創業者の故・奥村繁太郎さんと、長男の現店主の奥村佳弘さんとで、ジャズを聴くために造った空間である。

親子でコンクリートブロックを積み、壁を立上げ、屋根、内装まではぼ手造りという建物。その中で特筆すべきはコンクリートで型取られた大きな特製ホーンスピーカー。ここから流れてくるのは、音源の湿度や温度、空気まで伝わってくる「音」。これこそがブルーライツの魂であり、命である。絶妙な暗さの店内に、鈍く光るビニルレザーの客席がホーンスピーカーと対峙する形で並んでいるのがこの店の特徴である。徹底して音と向き合い堪能できる配置である。

独学でスピーカーを製作する勉強をした先代から、開口と奥行寸法を指示され、曲面は忘れかけていた関数計算を再勉強して設計したという佳弘さん。大学生の時に友人の影響でモダン・ジャズにのめりこんだという。大好きなジャズをできる限り自然な低音で聴ける環境を造りたいという思いが込められており。波打つ天井を施し、平行な壁面を排除。空気層を設けない床といった設えにより、音の反射や停滞する現象を極限まで軽減。そして壁仕上げの有孔ベニヤは穴のサイズ・ピッチも音響に最適なものに特注するこだわり。さらに木部は高音の反射を抑える天然オイル（亜麻仁油）を塗布する徹底ぶり。手造りにしてこれ以上ないと言える音環境がここにはある。現在千八百枚強あるLPレコードの中から選ばれた一曲に針が落ちると、チリチリと聴こえてくるノイズ音。贅沢な音楽とコーヒータイムの始まりだ。（阪）

…

大阪府枚方市東香里元町15-23
☎072-854-1633
⊕ 13:00〜17:00／水木休

（右ページ）上・想いが詰まったホーンスピーカー。ここでしか聴くことができない音質を提供している。右下・先代とともに汗を流した工程は原点にして、かけがえのない時間だったに違いない。左下・三角屋根のアメリカンな外観。住宅街に潜む名店。

SINCE 1973

リーガロイヤル
ホテル
メインラウンジ

RIHGA ROYAL HOTEL

大阪市北区

約25万個のクリスタルガラスが使われたシャンデリアは彫刻家・多田美波の作品「端雲」。柱の蒔絵模様は美術家・縣治朗(あがた)が手がけた。

世界のどの国に行っても、代表的な都市には必ずその街の顔というべきホテルがある。最近の日本は外資系の高級ホテル進出が著しいが、大阪を代表するホテルといえば、やはり中之島のリーガロイヤルホテルということになるだろう。大大阪時代の政財界が一丸となって計画を進め、一九三五年（昭和十）に開業した「新大阪ホテル」を源流にもつリーガロイヤルホテルは、皇室をはじめ各国の要人が宿泊してきた大阪の迎賓館のような存在だ。

そのホテルのロビーを通り過ぎた先にあるのが、メインラウンジと名付けられた吹抜の大空間。一九六五年（昭和四十）に開業したホテルが、一九七三年（昭和四十八）に増築された際に設けられた。平安時代の大和絵に着想を得た和の空間には、涌き井戸から流れる曲水のせせらぎがあり、大きなガラスの先には人工の滝を設けた緑溢れる庭園が広がる。天井には紫雲がたなびく様子を表現したクリスタルガラスのシャンデリア。存在感のある柱には、金蒔絵の模様まで施されている。この空間でコーヒーを味わうひとときは、誰にとっても特別な時間だ。

ホテルを設計した吉田五十八（いそや）は、日本建築の粋である数寄屋造の近代化に取り組んだ建

世間一般の「大阪」イメージからほど遠い、真にリッチな空間と時間。

82

右・室内に設けられた涌き井戸からはじまり、庭園の滝壺へといたるせせらぎ。左・右の低層棟が1965年に開業した現在のウエストウイング。メインラウンジは左の高層棟が増築された1973年に設けられた。奥に見えるのは国際会議場。

築家で、首相を務めた岸信介など、名士の住宅を多く手がけた。関西では奈良の大和文華館が有名だ。メインラウンジの意匠は吉田を中心に、美術界の第一人者が見事に調和したところ。和とモダンが関わっているところも見どころ。和とモダンが姿を消していくなか、リーガロイヤルホテルのメインラウンジは竣工当時のデザインを今もよく残している。日常のささやかな贅沢から、家族の晴れやかな記念日、そして社会を動かすような重大な会合まで、この空間を舞台に数え切れない人生の哀歓が重ねられてきた。一階の別の場所には、「民藝」で知られるバーナード・リーチの着想に基づき吉田がデザインした名物バー、「リーチバー」もある。（高）

...
大阪府大阪市北区中之島5-3-68
☎ 06-6448-1121
営 8:00〜21:30／無休

SINCE
1931

綿業会館の
グリル

Cotton Industry House

大阪市中央区

　現在も現役の会員制社交倶楽部として使われている、重要文化財の綿業会館。建築家・渡辺節による部屋ごとに様式を変えたインテリアが有名で、一階にはアメリカで流行したミューラル・デコレーションと呼ばれる

華麗な天井の会員食堂があり、月一回開催される予約制の見学会に申し込めば、会員でなくとも優雅な食事を楽しむことができる。

しかし、ここで紹介したいのは会員食堂ではなく、地下一階にある「グリル」。かつては一階の第一食堂に対して、第二食堂と呼ばれていた。一階食堂に比べるとあまり知られていないが、このグリルのインテリアがまた素晴らしい。

クラシックな一階食堂に対して非常にモダンなデザインで、広さのある空間を、スリットを開けた壁で分節しつつ、ゆったりとした間隔で配置されたテーブルが、会員専用ならではの余裕を感じさせる。何度か改修が行われ、カーペットの床にはかつて市松模様のタイルが貼られていたようだが、壁面の仕上げはほぼオリジナルのまま。人造ライムストーンのシックな壁面に絵画が飾られ、埋め込まれた壁時計が今も時を刻んでいる。丸みをもたせた鮮やかなブルーの壁の足元には、かつて水が張られていた。一番の見どころは奥の一角にある象嵌細工の壁（写真では右）で、さまざまな色合いのガラスモザイクがはめ込まれ、その全体は抽象的な現代音楽の楽譜のようだ。

グリルは会員とその同伴者でなければ利用

85

上・人造のライムストーンの壁に配された絵画と年代物の壁時計。よくみるとライムストーンの目地は3段ごとにずらしてある。中・スペースを仕切るための鮮やかなブルーの壁。青いガラスモザイクは1枚1枚が複雑なマーブル模様になっている。下・厨房の前に置かれた給仕用の家具。美しい木目をいかしたパターンと、使い込まれた木の味わい。

できないのが残念だが、昔からのレシピを守り続けているビーフカレーと、オニオングラタンスープ、そしてアップルパイが名物。同伴の際に体験したビーフカレーのとりこになり、そのために会員になった人もいるという。

（髙）

...
大阪府大阪市中央区備後町2-5-8
☎ 06-6231-4881
会員制のため一般利用不可

一番奥の一角に設けられた個室感のあるコーナーには、壁面に象嵌細工が施されている。近づいてみるといろんな色のガラスモザイクによって、抽象的なパターンが描かれている。

SINCE
1963

グリルサカエ
GRILL SAKAE

守口市

ショーケースの背面のあざやかな朱が、メニューをおいしそうに引き立てる。ケース内の照明や、ガラスドアの丸太の年輪を模した把手はロングセラー。

88

京

阪本線守口市駅前は、不思議なオリジナリティにあふれている。この店の近くにある市役所、警察署、消防署もグリルサカエと同年代の渋いビルで、周辺をぐるりと歩くと他であまり見かけない独特なデザインの店や家、庭木を目にする。大きな資本がどの町も同じ顔にしている今日この頃には珍しく、新旧の個人商店の存在感が強い。

グリルサカエはその象徴のように思える。戸建ての小ぶりな建物に、墨色の板貼り、赤茶のスレート葺き、黄土色の瓦、白い肉厚の穴あきブロック、窓越しのレースのカーテン、二階には障子、茶色いテント、しゃれた鉄格子と、パッと目に入るだけで十種類近くの素材が使われている。

建物の形が敷地に合わせてあるため、変形の広い厨房。最盛期はカウンター内に五人いたという。窓にぶら下げられたメニュー写真は、店主が先代と二人で撮影したもの。毎日同じ厨房に立ち、近すぎてなにかと衝突したというが、父子の仲のよさを彷彿させるエピソード。

先代による味のあるコピーもあちこちに。中でも気になるのは「かきフライ始めました」の美しい文字。かきフライのシーズン中ずっと貼り出されているのでお客さんからのつっこみもよくあるそうだ。名高い書道の先生にお手本を朱書きしてもらい、それに習って書いたのだが、朱書きのお手本そのものも店内に貼られているのがほほえましい。お店でも家でもずっと一緒なのに、ご夫婦でほがらかな笑い声をあげながらまかないを食べる姿に、このお店の居心地のよさの秘密を見た。「なんにも変えてないんですわ」と軽やかに語るご主人、気負いなく穏やかに楽しく積み重ねられてきた時間が、床にもしみ込んでいた。（雅）

上・整頓された機器と道具が一望できる厨房、ここで作られたのならおいしいに違いないと安心して、料理が出てくるのを楽しみに待てる。店内あちこちに存在する民芸品のお面が、先代の人柄を今に伝えるようでインパクト大。正統派の洋食なのに不思議な異国情緒。開業時に国際見本市でたくさん購入されたそう。

(左ページ) レースのカーテン越しにやわらかな光が入る。

左上・木製手すりの断面に、この時代の仕事のよさを感じる。右・何種類もの文字で、店名が刻まれている。
・・・
大阪府守口市金下町2-2-2

2019年、閉店されました。

サカエランチは、ハンバーグ・エビ
フライ・魚フライ・サラダ。それぞ
れに違うソースがかかっている。大
ぶりのナイフ＆フォークや角丸の
白いお皿は、いずれも当時のまま。

SINCE
1951

グリル東洋軒
GRILL TOYOKEN

大阪市天王寺区

上・格子調の間仕切りがついたテーブル席は、個室気分でくつろげる特等席。漆黒のタイルがアクセント。

(左ページ) どこかオリエンタルな雰囲気漂うモダンなタイル装飾の壁面。

大阪の玉造駅から歩いて数分。長堀通り沿いに面したビルの一階に、グリル東洋軒と書かれた昔ながらの洋食屋の看板が見えてくる。

表のおいしそうなメニューの文字に心魅かれながら店に入ると、店内の壁面すべてがロマンティックな装飾が施された艶やかなタイルに覆われていることに驚かされる。よく見ると柱の凹凸も利用してタイルの装飾をより立体的に楽しませる工夫がなされていて、設計者のこだわりが伝わってくる。

グリル東洋軒は、終戦当時は寿司屋を営んでいたが、その並びに洋食屋を開店したのがはじまり。開店当初は、入り口がタイムトンネルのような非常にユニークな形をしていたそうで、建物への思い入れはその当時から変わらないようだ。

一九七九年（昭和五十四）にビルに建て替えた時、一九二五年（大正十四）生まれの今は亡き先代のオーナー若林茂さんの夢をそのまま形にしたような、現在の店が完成した。

「費用がかかろうが、夢があって世間にないものを作りたかった」という心意気どおり、店内に使用されているタイルはすべて特注で作らせ、贅沢なタイルに全面が彩られた店へと生まれ変わったのだ。

壁面のタイル装飾が目にも楽しい店内は、奥に向かって細長く伸びている。一人で来ても気楽に食事ができるし、家族や大切な人と特別な時間を楽しみたい時は、四人掛けに間仕切りされたテーブル席に座る。

洋食店という響きはどこかノスタルジックで、また家庭料理よりもハイカラ、でも高級レストランのように気負うこともなく、気楽さと親しみやすさを合わせ持つのが魅力。

「東洋一になりたい！」と、時代の流行を先読みして庶民の憧れの洋食店を開店させた若林さんの熱い志。美しいタイルと同様に色あせず、訪れる人の気分にそっと寄り添う。

（夜）

入口から店内をのぞむ。柱を利用した立体的な装飾も美しい。

･･･
大阪府大阪市天王寺区玉造元町2-34
06-6761-5840
ランチ11:00～14:00／
ディナー17:00～20:00／水休

パーツコレクション・3
造作棚いろいろ

実用より鑑賞メインの飾り棚。
その店の個性が凝縮されたようなところが見所。（雅）

3つの飾り棚の配置が不思議なバランス。**セリナ**→p.172

タイルと木の温かな素材感に、さわやかに切り込む白。**六曜社珈琲店**→p.98

床の間の違い棚のようなアールデコのような。**珈琲の店 雲仙**→p.116

ここにボトルキープする別の人生を夢想する。**キングオブキングス**→p.66

形と素材の組み合わせが自由でパズルみたい。**喫茶翡翠**→p.128

SINCE
1965

六曜社珈琲店

COFFEE ROKUYOSHA

京都市中京区

地下で外光が入らないため、濃い色がより濃くなる。

98

六曜社は、移り変わりの激しい河原町通りにあって、七十年近く続く京都の名店である。満州から引き揚げてきた先代のご夫妻が居抜きで喫茶店を始め、一九六〇年（昭和三十五）に現在の場所に移り、戦後の激動を乗り越えてきた。老舗の風格を背後に感じる厚みのあるインテリア。けれどそれとは別に、この店にはなにかカラリとした軽やかな空気も感じる。それは二代目店主の奥野修さんが醸し出すもののようだ。

奥野さんはオクノ修というミュージシャンでもある。近年は弾き語りを中心にアルバムを何枚も出していて、作詞作曲はもちろん、アルバムジャケットのイラストも手掛けるマルチな人だ。アルバムの一つ「唄う人」のジャケットの裏には、南禅寺にほど近い実家の庭にあるという焙煎小屋の写真が使われている。奥野さんは店が終わるとそこでコーヒーの焙煎をしてから帰るのが日課。最近はコーヒーの仕事が忙しく、なかなか音楽に手が回らないと言いながら、今も日本のあちこちでライブをされている。

クールな面持ちでカウンターに立つ奥野さんだが、音楽の話になると顔がほころぶ。東京や沖縄を放浪したあと、二十歳頃から実家である六曜社で、おいしいコーヒーを追求し

99

上・地下奥のソファ席。右下・積み木のような木製のパーティション、陶板タイル、板貼りの壁、ガラスのシリンダー状の照明と、見どころが集まった地下店の入口。左下・地下店は夜はバーになるため、角丸の棚にお酒の瓶が並ぶ。

てきた。もとはバーとして作られたため、喫茶としては動線が使いづらいという。しかし奥野さんのポジションはカウンターの端にあり、手の届くところにすべてが備わった機能美を感じる。喫茶店のマスターという仕事のかたわら、音楽を作り唄う。古くから変わらぬ良きものと、吹く風のように常に新しく留まらないものが奥野さんの中で均衡を保ち、温かいけれど甘くはない、カラリと乾いた歌声になっているのかもしれない、とコーヒーを飲みながら想像した。（雅）

左・幾何学的なデザインのパーティションが地下店と一階の店を分ける。下・1階の壁面の棚は、六角形で白。カウンター前の板が横張り。地下店とは別の顔を作る。クラシックというよりはモダンで古びないデザインの外観。1階のコーヒー店と地下店を選べるのも、六曜社の魅力。

1階のコーヒー店は外光が入るため、タイルや板張りの壁など使われている素材は同じでも、ずいぶんと雰囲気が異なる。

外観にも室内にも登場する六曜社の顔、陶板タイル。真ん中が窪んだ形や、青と緑のバランスが一枚一枚異なる。1965年の改装時に既製品から選んだとのこと。このタイルと色や形を合わせた灰皿は特注で作ったそうだ。

水曜

OKA
FROM
A PEDESTAL
INTO
SPACE

2016.1.16–3.2...

左下・「ろくよーしゃ」の文字はオクノ修さん。

右上・先代の三男で二代目店主、奥野修さん。丸眼鏡を鼻先にひっかけたスタイルが似合う。混み合う時間帯のために、大きなやかんが2つスタンバイ。右下・足元のタイルの釉薬や床のPタイル（プラスチックタイル）の磨り減り。

京都府京都市中京区河原町三条下ル大黒町36
☎ 075-221-3820
[1階] 8:00〜22:30／水休
[地下] コーヒー12:00〜18:00／BAR18:00〜23:00／無休

Coffeeの丸みのあるロゴ、ギョロリと丸いスポットライトがポップ。

(上段) 右・凹凸のあるフォークロア調の壁クロスは、店主自らセレクト。左・店主の出口さん。清潔感のある蝶ネクタイと白シャツのスタイルはずっと変わらない。
(下段) 右・枠器具に丸い球体の電灯をのせたシンプルな構造。壁面にぽっかりと浮かぶ。中・当時の商業デザイナーが製作したメニュー表。色合いと配置が潔い。左・少し低めのアイアンの脚が、コンパクトでかわいいバランス。

SINCE
1963

ティールーム扉

TEA ROOM TOBIRA

京都市中京区

物を置かないことの凛とした清々しさ。ティールーム扉には、つい貼りがちなポスターや限定メニューの貼り紙などがなく、カウンターの棚には透明グラスのみがすっきりと整列している。敷地は、京都ならではの間口が狭く奥行きが長い町家型。両サイドのアールの天井から壁にかけて、等間隔に切り込みの装飾が施され、その壁面に沿って奥までまっすぐにテーブルと椅子が並ぶ。内装とインテリアが奥行きを感じさせる。店内に余計な手を加えないことで引き立つ空間自体の魅力を、存分に体感することができる。

きれいに整えられたショーケース。天井からリズミカルに伸びる照明に遊び心がのぞく。

色数を抑えた、細身な書体や縦ラインの装飾。

控えめながらも、凝った形状をしたドアの把手。

木目の壁面が、白い空間のアクセントになる。

京都府京都市中京区壬生馬場町14

2020年、閉店を確認しました。

当時、京都の中心部である四条エリアに賑わいが集中し、この三条会商店街でお店を経営することは難しいとされていた。しかし店主の出口さんは、東京オリンピックが開催する前年の一九六三年（昭和三十八）、二十二歳という若さで喫茶店を開店。店名は、苗字の「出口」からの連想と、お客さんを迎え入れる意味を込めて「扉」と名づけた。その頃は横文字の店名が流行していたが、潔く漢字一文字の店名に決めた。オープン当初は、女性のお客さんも気軽に訪れやすいように、商店街の化粧品店などに広告を置いてもらう工夫などもしたが、おおげさなことはせず、お客さんのため、家族のため、なるべく長く続けられるようにとの想いでお店に立っている。
一九七三年（昭和四十八）、同級生の設計士に依頼して店内を一度全改装。その後は三、四年に一度、こまめに壁クロスを貼り替え、すっきりした壁や明るい照明にして、高齢者や家族も訪れやすいような店内作りを心がけている。手入れと心配りが行き届いたお店。現状維持は進化の証でもあるのだとそっと教えられたような気がした。（由）

109

SINCE
1969

ぎおん石 喫茶室

COFFEE & TEA SHOP
GION ISHI

京都市東山区

京都四条通の東端、八坂神社の目の前という観光地の真っ只中に、知る人ぞ知る喫茶店がある。宝石や鉱石、化石などを扱う老舗「ぎおん石」の二階にある喫茶室だ。

とにかく、その空間の密度に圧倒される。壁と天井の全体が、時を経て飴色に艶の出た檜の板で覆い尽くされている。しかも厚みのある無垢の板が湾曲し、束になって踊っているようだ。そんな動きのある空間の重心を支えるコンクリートの丸い柱には、わざと表面を荒らした斫り仕上げが施されている。よく見ると一部には左官による漆喰の壁もあり、空間全体が職人の巧みな技によって構成されていることに気づく。空間の圧倒的な密度は、素材のもつ質量と、人間がそこに刻み込んだ手間という時間のかけ算がもたらすのだろう。

上・檜の無垢板で覆われた空間に、ゆったりとした客席が整然と並ぶ。祇園という場所がら、着物姿のお客さんも多く訪れるそうだ。

重力に逆らうように天井に緩やかなカーブを描く無垢の木は、船の竜骨を表しているのだろうか。ステンレスが鈍く光るソファも特注のオリジナル。京都にある老舗の二葉家具が担当した。

現在のぎおん石 喫茶室は一九六九年（昭和四十四）に開業。喫茶室を含めたビル全体を設計したのは三澤博彰という建築家だ。二条で石材の卸を営んでいた阪下誠一から、どこにもない建築をと依頼されたそうだ。竣工した年の専門誌に掲載された三澤の文章には、「（当時の）現代建築の風潮に逆らって、"現代の建築空間にもっと"手"を 巧みな手を"」

壁から大きく突き出した球形のランプが、檜に刻まれた名栗仕上げを際立たせる。半世紀近くも前のモダンな照明が、今も大切に使い続けられている。

113

右•堅いコンクリートの表面を荒らした手間のかかる斫り仕上げのエレベーター廻り。
左•3階の蕎麦屋には和室も設けられている。

と、職人の手仕事による建築への熱い思いが語られている。石材店の喫茶店なのに仕上げは木？と疑問に感じるかもしれないが、実はビル全体が「船」をモチーフにデザインされていて、二階の喫茶室は「船内」で、三階の蕎麦屋（かつては割烹）は「デッキ」を表現している。現在ギャラリーとして使われている四階は大きなガラスを通して京都を一望でき、昔はスカイラウンジと呼ばれていた。賑やかな繁華街に気をとられて見過ごしてしまいがちだが、ビルの外観も非常に個性的で、屋根が空中に持ち上げられた船首のような形をしている。外壁から突き出した丸いランプはビル全体に共通のモチーフとなっていて、喫茶室を含め、各階に登場して落ち着いた光を放っている。

床のカーペットとソファの張り地は十年に一回張り替えているが、その他はほとんど竣工当時のオリジナルのまま。現在店を取り仕切っている三代目の阪下誠さんは、今後もインテリアを変えるつもりはない。カフェブームが激化する中、他の真似をしても仕方ない。「他でやっていないことで勝負するとしたら、ウチは『空間』だ」と阪下さんは力強く語る。見かけだけでない、本当にシックな空間がここにある。あと、トイレのデザインも必見だ。(髙)

114

京都府京都市東山区祇園町南側555
☎ 075-561-2458
⊕ 11:00〜20:00／無休

壁と天井が左官によって連続する、祠のような
トイレの空間。

SINCE
1935

珈琲の店 雲仙
COFFEE UNZEN

京都市下京区

とは人力車屋だった建物という京都らしいエピソードを持つ「雲仙」。一九三五年（昭和十）に先代夫婦が開業。現在店に立つのは娘の高木禮子さん。十九歳で豆の焙煎を教わって以来、ずっとコーヒーを淹れてきた。当時は近所に呉服屋が多く、打ち合わせなどでたくさんのお客さんが出入りしていたそうだが、時は流れ、今では常連客メインの店になったという。けがや病気で休業した時期もあったが、営業時間を無理のないよう見直し、のびのびと仕事をする禮子さん。先代の父が残した「嫁入りしても店は手放さないように」という言葉を胸に今日もコーヒーを淹れる。常連客の中には三世代で通う方もいるというまさに老舗の喫茶店である。

店構えは小さく見えるけれど、奥行きのある店内はゆったりとしている。腰高でぐるりと取り巻く木製板が空間を引き締めつつも、自然光が柔らかな空気を演出する。ショーケースやカウンター内の棚の個性的なデザイン、建物の形状に合わせそれぞれが少しずつ違う形をしたテーブル、ビニルレザーのソファ。時を経たからこその味わいが存分に楽しめるお店だ。

戦前から続く喫茶店の内装はほとんど開店当時から受け継がれ、大きく改装した点はな

上・壁面に並ぶ照明、テーブルサイドの照明と自然光との加減がよい雰囲気。右下・使い込まれたレジスターは開店から現役で働いている。日曜日の朝、利典さんがここでコーヒー豆を焙煎している。左下・ガラスのパターンが壁に映りこむ美しい照明。

各テーブル脇にある照明器具の台に、老眼鏡が。常連客が新聞などを読むためにシェアしているそう。

上・映画「南極物語」のロケで使われた際、女優の夏目雅子さんもこのカウンターに登場している。
下・奥は戦時中床を掘って防空壕として使われていた。

ショーケースの中には、手先が器用だった先代の手づくりアイテムも。

く、しっかりと使い込まれている。
長い歴史のなかで何度もリニューアルのタイミングがあったであろうこの内装。それを維持させてきた立役者が、禮子さんの長男、高木利典さんである。アンティークを愛し、店の改装の際はとにかく現状を維持するようにとアドバイスをしてきた。印刷関係のお仕事をしている利典さんは、出勤前に毎朝店でコーヒーを飲み、禮子さんに体調のことや昨日のお客さんの話などを聞くのが日課だそうで、週に一度日曜の朝に豆の焙煎を担当している。(阪)

上・先代のハイカラなご主人と優しそうな奥さんの写真。左・この店構えで長年営業を続けている。入口の扉以外は大きく変わっていない。
‥‥
京都府京都市下京区
西洞院綾小路下ル綾西洞院町724
☎ 075-351-5479
⌚ 7:00〜16:00(日のみ)

SINCE
2007

ワールドコーヒー
京都商工会議所店

WORLD COFFEE

京都市中京区

2階にある廊下からの見下ろし。大理石の床には円形に干支の動物が配されている。

122

一昔前の高級ホテルのラウンジにいるような気分に浸れるカフェが、京都の烏丸丸太町にある。二層吹抜の高い天井と全面ガラスの向こうに配された枯山水風の中庭は、実はホテルではなく、ビルのエントランスとしてつくられたもの。ベンチなどが置かれて長らくビルのロビーとして使われてきたが、二〇〇七年（平成十九）、京都市内にいくつものカフェを展開するワールドコーヒーが出店した。

烏丸通の大通りに面して建つ六階建の建物は、一九五四年（昭和二十九）に竣工した京都商工会議所ビル。京都の企業などによって構成される公益団体の拠点で、約三百五十名を収容する講堂や貸会議室、企業セミナーなどを開催する教室などがあり、京都の経済界における交流サロンのような場所。ホテル然とした雰囲気なのもうなずける。

ビルの外観。道路に面した正面は改修されたが、側面の大きなサインは当時のまま。

上●線香花火のようにもみえる天井の照明もオリジナル。下●モザイク状の細かい大理石で描かれた干支の動物たち。

124

左・釉薬の窯変が味わい深い強化ガラスの扉の把手。下・動物の角を思わせる優美な曲線の照明は、竣工当時のオリジナル。

ビルを設計したのは京都を中心に活躍した建築家、富家宏泰。京都府総合資料館や京都市立体育館、京都信用金庫本店、ワコールの旧日本社ビルなど、公共施設から金融機関、民間企業と京都のあらゆる建物を手がけていて、最盛期には百名を超える所員を誇った。商工会議所の設計を任されたことは、何より京都における富家の信頼の高さを物語る。

外観は改修されて当時の面影はないが、カフェのあるロビーはほとんどがオリジナルのままで、竣工時の雰囲気を楽しむことができる。設計にさいして富家は、ことさらに「京都らしさ」を意識することはなかったと言い、確かに天井の照明器具は未来的なデザインともいえるが、中庭の設えやドアの把手、二階吹抜部の手すりなどには、やはり京都の風情や職人の技といったものが感じられる。

カフェ自体は新しく、家具や調度などは現代のものだが、広々としたロビーに配置されることで、たとえば町家を再生したカフェのような、新旧の混じり合う不思議な魅力が生まれている。場所柄オフィスワーカーがパソコンを開いて仕事に集中していたり、商談にふけったりする姿が多く見られるが、中央の大きなテーブルには団体の観光客が陣取ったりもしている。ワールドコーヒーは、ホテルやレストランなどを対象にスペシャルティーコーヒーを販売する店が経営する本格派。最近、近代建築などの歴史的建築に店を構えるカフェが流行っているが、昭和三十〜四十年代のビルの魅力をうまく活かしたカフェというのはまだ珍しく、その目の付けどころが何といっても素晴らしい。（髙）

昭和のモダン和風ホテルの雰囲気に浸ることができるソファ席には、白いタイルと白砂で構成された中庭から、ガラスの大開口を通じて自然光が降り注ぐ。

・・・
京都府京都市中京区烏丸通り夷川上ル少将井町240 京都商工会議所ビル1F

2019年、閉店されました。

126

京都の中心街から少し離れた、堀川北大路の交差点付近の角地に立つ喫茶翡翠。白い外壁に、赤、青、水色の三本のポップなボーダー線が、抜けた空に映える。大通りに面してアクセスもよく、常連さんは車で訪れる人が多い。店内に入ると、その外観とは対照

SINCE
1951

喫茶翡翠
COFFEE HISUI

京都市北区

入り口のショーケース。一般的な置き型タイプとは違って壁の埋め込み型。枠の装飾もかわいい。

（右ページ）道路の形状を生かして作られた建物。2階はかつてビリヤード場として営業していたことがあった。

的にブラウンの木を主に使った落ち着いた内装に気持ちが切り替わる。奥行きのある店内には、大きな石貼りの壁のキッチンカウンター、厚みのある木の梁や柱が広い空間を支える客席、そして、絵画やオブジェが飾られた奥のギャラリーと、エリアごとの特色があり、さらにインテリアや装飾に寄って見ると、ダイナミックにカーブを描く天井梁や、さまざまな照明器具による装飾、クラシックなソファの貼地など、表情豊かな演出が店内に散りばめられている。

そしてこのお店の魅力のひとつとして見逃せないのが、店内のいたるところで目にするユーモアに富んだ手書きのメニュー表やPOPの貼り紙。店主の中井秀雄さんは、十八歳からコックの修行を積んだのちに翡翠の店主となってから、どんなメニューにしたらお客さんが喜んでくれるかをいつも考え、新メニューを作ってはその内容に合わせてスタッフと共に手作りしている。独特の筆跡や丁寧なイラストは、とても見応えがあって楽しい。

「続けることに意味がある」という中井さん。建築としての変わらない美しさの中で、人情を大切に、いつもアイデアを持って、お客さんが飽きない工夫をしながらお店を守り続けている。（由）

129

上・大胆に演出された天井装飾。照明器具も、場所ごとにそれぞれの仕上げに合うものが選ばれている。右下・天井の梁には、切り文字による『hisui』のデコラティブなフォント。

(左ページ) 上・窓からたっぷり注ぐ光と落ち着いたインテリアが生み出す趣ある空間。京都で撮影される映画のロケで使われることも。下・座席の背は、装飾も兼ねた間仕切りになっている。植栽は月ごとに替えて、バランスを考えながら配置している。

大きなスパンの石貼りの壁が印象的な広いカウンター席。かつてはバー営業もしていたのだとか。

入口付近の、枯山水のようなスペース。さりげなく置かれた鹿の角のオブジェは、店主の故郷・丹波で自ら拾ってきたもの！店内のあちらこちらで見かけられる。

上・キッチンと客席を仕切る、木製パーティション。感触もなめらか。

京都府京都市北区紫野西御所田町41-2
☎ 075-491-1021
⏰ 8:00〜21:00／無休

SINCE
1938

喫茶静香
COFFEE SHIZUKA

京都市上京区

ちいさなサイズのテーブルは、向き合った人同士の距離を素直に縮める気がする。

喫茶静香の前身は、今出川通りに面して一九三七年（昭和十二）に先斗町の芸妓だった静香さんが始めた店で、当初は一階奥部分は住居として使用していた。翌年には、現在のオーナーである宮本和美さんの父親の良一さんが権利を買い、内装をすべて変えてさらに店舗部分を拡大させた。こだわりが強く少々頑固者の良一さんは流行に敏感で、それでいて独特の審美眼を持っていた。今ある内装の調度品などは約八十年前に良一さんが選んだもので、古びることのないセンスに驚かされる。

一九八八年（昭和六十三）に良一さんが他界し、母親と二人で良一さんが大切にしていた店を変わらぬ姿で守っていくことを決意した和美さん。正面入り口のガラスが破損した際には、請け負う職人に昔の写真を渡し、できるだけ元の意匠に近づけるように修復を依頼するなど努力を重ねてきた。そのため、通りに面したカーブが美しいガラスのショーケース、数種類のモザイクタイルが使用された煙草の販売コーナーなど、今ではほとんど見かけない珍しい什器がこの店では現役である。

美しい装飾ガラスの扉をゆっくり開けて店に入ると、通常の喫茶店より天井がかなり高く開放的に感じられる。突き当たり奥の窓に

小柄な和美さんが立つとようやく顔が見えるく
らい背の高いカウンター。

座席部分を一段高くすることで優雅な気分でお茶を楽しめる。

は、赤煉瓦の塀や小便小僧の噴水があるちいさな裏庭が見え、そこからたっぷりと店内に自然光が差し込んでくる。年代物の大きなコールマンのストーブ、棚に飾られた外国製の調度品、列車席のように背の高いビロード貼りの椅子たちは、腰を下ろすとまるで特等席に座ったような気分になり、外の喧騒を忘れさせてくれる。

ある日、店を訪れたお客さんから和美さんの手元に郵便物が届いたという。中には新聞

137

こちらのレジは和美さんと長年連れ添った大切な相棒。

上・1941年（昭和16）生まれの店主の和美さんが今も元気にお店を切り盛りしている。左・小さなスペースをフルに使える収納力抜群の作りつけの棚。

上・青色の釉薬タイルの腰壁に飾られたカウンターの後ろには、店名入りのオリジナルの飾り棚がある。右下・2枚の絵が並んでいるような床張りのタイル。左下・店の中で和美さんが一番気に入っているのは客席の頭上の棚。お父さんが集めた思い出の品が飾られている。

の切り抜きが入っていた。なんとニューヨークタイムズに喫茶静香が紹介されていたのだ。きっと日本を訪れた外国人の目にも興味深く映ったのだろう。その新聞の切り抜きと、制服に蝶ネクタイ姿でカウンターに立つ良一さんの写真を、和美さんが大切そうに見せてくれた。店を営んでいてはどこにも旅行には行けないが、今では国内外問わずたくさんの旅行者が、良一さんが残してくれたこの喫茶静香を訪ねてきてくれると嬉しそうに微笑んだ。

（夜）

正面扉の装飾ガラスには、鳥や雲や木々などのモチーフが描かれている。

・・・

京都府京都市上京区
今出川通千本西入ル南上善寺町164
☎ 075-461-5323
⏰ 9:30〜17:30／無休

この取材は2016年3月に行われました。お店はその後2016年8月にリニューアルされています。

花街である上七軒に近いので、外国人観光客の来店も多い。

パーツコレクション・4
照明いろいろ

器具のデザインはもちろん、
光の扱い方も店の雰囲気を決める重要なポイント。（夜）

1・月のような球体が灯りを美しく分散する。**喫茶みさ**→p.52／2・複雑なガラスのカットが陰影を際立たせる。＊／3・明かりが灯ると、花が咲いたように店内が華やぐ。**神戸市灘区のローズ**／4・何層も重なった色付きのアクリルは上品なアクセント。**大阪市中央区の食道園宗右衛門町本店**／5・おおぶりのメタリックなフォルムはどこか未来的。**和歌山市の純喫茶クラウン**／6・**ワールドコーヒー**→p.122／7・凹凸に光がさしこみ、柄が浮かび上がる。＊／8・ブラウンのガラスに光が灯るとオレンジ色に変身。＊　（＊は、以前喫茶店で使用されていた照明で、現在は夜長堂店舗にて使われている。）

142

143

SINCE
1958

純喫茶 浜
COFFEE HAMA

和歌山市雑賀町

扉の左上、coffeeの書体をアレンジした、窓の格子のような看板が温かく灯る。磨りガラスの扉からは、店内の気配がかすかにうかがえる。

川辺側のガラスブロック。松井さん曰く、閉店後、車のヘッドライトを受ける時がまた格別。

季節の花と川辺を感じられる窓ぎわの席。

川沿いにあるお店は、それだけでちょっとうれしくなる。

　市堀川(しほりかわ)に面した浜喫茶店。お店に立つ二代目の松井さんご夫妻は、お父さんがこだわって作り上げたお店を受け継いだ。内装やインテリアは手入れが行き届き、ディテールの美しさに年月の深みが色づき、お店がいかに大切にされているのが伝わってくる。川面に反射する光が窓からやさしく注ぎ、家具がしっとりと艶めく店内に身をおいていると、時間というのは、ものを古びさせるだけでなく育てもするのだと改めて実感させられる。

　創業者である松井さんのお父さんは、戦後十年ほど食堂を経営したのちに喫茶店を開業し、一九六七年（昭和四十二）ごろ、お店を倍の広さにした。増築部分の壁は白い土壁とコントラストをつけて、コテージのように丸太を積み重ねている。木製でまとめられた家具や間仕切りの落ち着きと、窓辺にたっぷりと使ったガラスブロックの明るさで、身をおいていると静かに心が澄んでいく。かつてお父さんはベレー帽をかぶりお店に立ち、歌謡曲やタンゴなどの音楽を好んだ。当時流していたレコードは今も店内に飾られている。ほかにも、主にお客さんからいただいたという亀やペンギンの剥製、絵や木彫りの工芸品が

カウンター棚に整然と並ぶコーヒーカップ。

並び、さまざまなテイストでありながら無理も無駄もなく見事にまとまっていて、まるで異国の旅先で出会ったお店のようだ。装飾でスパイスを効かせながら丁寧に育てられた店内の空間は、どこをきりとっても記憶に残したい風景だ。（由）

下・レコードとマントルピースは、お父さんがこだわった場所。

メニュー表は、らくだ好きだという絵描きの伯父による描き下ろし。

整頓されたカウンターでコーヒーを淹れる姿が
映画のワンシーンのよう。

上•店主お気に入りの照明は、お店の中心に。
下•間仕切りは、彫刻家に手彫りしてもらった。

・・・

和歌山県和歌山市雑賀町133
☎ 073-422-7843
⊛ 7:00〜18:00ごろ(土8:30〜)／日祝休(臨時休業あり)

SINCE
1974

カフェ
ぼへみあん
Café BOHEMIAN

和歌山市本町

上・店のシンボルともいえる樹木をモチーフにした木彫の壁面。

(左ページ) スタッフの谷奥(たにおく)さんの愛情が感じられるメニュー。開店当時の表紙を使い中身だけ丁寧に作り直した。

152

和歌山市の中心的な商店街と言われるぶらくり丁商店街からそう遠くないカフェぼへみあんは、一九七四年（昭和四十九）に開店した。煉瓦タイルに覆われたクラシックな雰囲気の喫茶店である。

　店は平日でも若い女性からサラリーマンまで幅広い年齢層のお客さんたちで賑わっている。奥には、大きな樹木の木彫レリーフが壁面全体を覆い、思わず目を奪われる。枝の隅々まで躍動感があり、まるで守り神のように訪れる人を雄々しく迎える。

　落ち着いたダークブラウンを基調にした店内には、イタリアから取り寄せたという鉄製の照明がとてもよく似合う。厚みのある贅沢な一枚板のカウンターテーブルや、壁面に使用されたタイルは時間を経るほど、その艶を増していく。まるでホテルのラウンジや船室にいるような気分にさせてくれる内装は、現在店を切り盛りする平岩彩さんのご両親が地元の仲間に相談し、モダンなデザインの椅子や、あの大きな木彫のレリーフなどの制作を依頼した。特に彩さんのお母さんの意見は積極的にとりいれられたようだ。

　変わらない店の趣きと、通りすがりにふらっと入れる開放的で明るい雰囲気は、店長の彩さんと若いスタッフたちが意識して保ってきたものだ。窓の外が夕暮れ色に染まる頃、店内の灯りがより一層美しく輝き出す。絶え間なく訪れる人たちに、カフェぼへみあんは一杯のコーヒーと上質な設えで至福のひと時をもたらしてくれる。（夜）

ブルーマウンテン
キリマンジャロ
ニューギニア
ジャマイカ
コロンビア
グァテマラ
スマトラ
サントス
モカ

Café ぼへみあん

（右ページ）上・アクリル板に切り文字で描かれたコーヒーの種類。右・カウンターに並んだ籐の背もたれの椅子たち。左中・照明を囲む王冠のような装飾。左下・濃厚なチョコレート色の艶やかなタイル。

上・印象的な壁面がある奥の空間から入口をのぞむ。下・頭上を見上げると、ポットを象ったような人物の看板がお出迎え。
・・・

和歌山県和歌山市駿河町23-2
☎ 073-431-9770
営 9:00～18:00／水休

この取材は2016年夏に行われました。2018年にお店は10メートル先へ、思い出の残る内装等をできるだけ残した形で移転されました。

SINCE
1964

純喫茶ヒスイ
COFFEE & RESTAURANT HISUI

和歌山市中ノ店南ノ丁

和歌山市のぶらくり丁といえば、かつては大阪のミナミに比肩するほどの賑わいをみせた商店街だった。しかし近年は他の地方の商店街と同じように人影もまばらとなり、あちらこちらにあった喫茶店も随分と減ってしまった。そんな中、半世紀前の界隈の華やかさを、今も静かに伝えるのが純喫茶ヒスイだ。

オーナーの高木淳彰さんは、もともと現在の場所で木造平屋の「VAN」という喫茶店を営んでいたが、一九五五年（昭和三十）に大阪の千日前を訪れた際、ある店と出会って衝撃を受ける。それが当時の大阪劇場（大劇）の側にあった「翡翠」という喫茶店で、豪華な宮殿風の装飾をもつ、音楽喫茶の名店だった。心奪われた高木さんは一大決心をして翡翠の設計者を探し出し、自分の店の設計を依頼した。とにかく、「和歌山にはない店を持ちたい」との思いからだったという。

新しく「ヒスイ」と名付けられた喫茶店がオープンしたのは一九六四年（昭和三十九）。客席は二層吹抜けの空間を中心に、クラシックかつロマンティックな装飾が散りばめられている。中央を仕切る列柱とアーチ、高い天井を縁取る細かな繰形とそこから吊り下げられたシャンデリアなど、当時の日本が抱いた西洋に対する憧れが横溢している。一階の客席はパーティションで囲われ、さらに床に段差を設けることで客どうしの視線の交錯をうまく避けている。ここでどれほどの秘め事がさやかれてきたのだろうか。ちなみに吹抜をもつこのような喫茶店のスタイルは、戦前の日本からみられたようだ。一時期はケーキの販売を行うためにショー

157

ケースを設置したьり、カウンター席を設けたりと、時代を経てところどころ改修を重ねてきたが、椅子やテーブル、装飾はオリジナルのものが現役。現在は使われていないが、吹抜に面した二階の客席も当時のままだ。

和歌山が高度経済成長期に沸いていたころは、七、八人の従業員が住み込みで働いていたそうだが、今は高木さんが奥さんの和子さんが二人で営業を続ける。ウインナコーヒーを注文すると生クリームを氷で冷やしたガラスの器でサーブされるといった凝りようで、種類が豊富なランチはボリューム満点。お二人が醸し出すゆっくりとした時間に身を預けて、喫茶店という空間の歴史に思いを馳せるのがいい。（髙）

上・アーチと列柱で区切られた1階は、床も半階高さを変えている。

（左ページ）ぶらくり丁商店街の横に建つのでアーケードがなく全景がよくわかる。途中で変えたのか袖看板はポップなデザイン。

椅子に身を沈めてつい見上げてしまう吹抜の天井。

さまざまなデザインが散りばめられた濃密なインテリア。

2階に上がる階段の手すりも美しい。

...
和歌山県和歌山市中ノ店南ノ丁9
☎073-422-5241
営 11:00～17:00／火休（臨時休業あり）

上・現在は使われていないが2階にも吹抜に面した客席がある。右下・ランプは新しいが照明器具もオリジナル。左下・吹抜の天井を飾る葉をモチーフにした繰型の縁取り。

SINCE 1947

珈琲るーむ森永
Coffee Room MORINAGA

和歌山市美園町

細かい地模様のあるベージュとグレーのクロスにこげ茶の耐火煉瓦で構成。組み合わされた長方形は、少しずつ奥行きをずらして配置されており、玄人感がある。

珈琲るーむ森永の小さな建物は、JR和歌山駅と和歌山城を結ぶメインストリート、けやき大通りに面して建っている。和歌山トヨタの大きなショールームと同じブロックに位置し、かわいらしいサイズとデザインで目立つ存在。店主平川寿さんのお父さんが和歌山トヨタ起業の立役者の一人だったための立地だという。かつて市電が走った頃は、トヨタ社員をはじめ多くの人が訪れ、店も往来も賑わっていたそうだ。

外にも中にも使われているのは大谷石。自然な風化が楽しめる柔らかな風合いが建築家に好まれ、フランク・ロイド・ライトによる

左上・SKTのSKは耐火煉瓦の等級を表す。煙突や築炉用として、昭和30、40年代に生産が活発だった耐火煉瓦は、当時の飲食店の外壁や、住宅のガレージ、庭の路面舗装材にしばしば使われた。

帝国ホテルをはじめ、名建築によく使われる石だ。ほかにも、鉄平石やSKT、KOBと刻印が刻まれた耐火煉瓦など、通好みの素材ばかりが使われている。店主の平川壽さんは「石が好きでね」とだけ語るが、近づけば風合いを感じ、風化の過程を楽しめる石を選ぶところにセンスのよさを感じる。

ママの彩榮さんもお嬢さん育ち。大阪市南堀江二丁目の建具屋のこいさん（大阪の船場言葉で末娘のこと）で、おきゃんなモダンガールとして心斎橋を闊歩していた頃のことを楽しく語ってくれた。洋裁やお料理を習った帰りに、心斎橋の北斗・プランタン・スミレなどの喫茶店でコーヒーやあんみつを楽しんでいた彩榮さんは、お嫁に来た和歌山の町もお店も「田舎やなーと思ったわ」とのことだが、なかなかどうしてビシッとおしゃれな店である。

「商売は好きなのよ！」という彩榮さんとの楽しいおしゃべりが、クールにきちんとデザインされたインテリアのお店に流れる。都会的な雰囲気が珈琲るーむ森永の持ち味だ。

（雅）

この照明器具はオリジナルだろうか。一筆書きのような模様、硬い直線の格子に赤いアクリルと、バラバラに思える要素をうまくひとつに。

席と席との間のパーティションに使われている花形のアイアンパーツ。シックで男前なインテリアにかわいらしさを添えている。

167

上・ガラス棚の背後にある模様つきのガラス戸。その奥の厨房には、ご両親を手伝うため大阪から実家へ単身赴任中の次女・美和さん。右・何とも妖艶な赤い光の特別席。裏鬼門ということで弥勒菩薩が飾られ、さわやかな店内とは別世界のよう。不思議と商談に使うビジネスマンが多いそうだ。左下・カットグラスが並ぶ美しいシーン。

大通りに面しているので窓からの
景色が広く抜け、小さなお店で
広々とくつろげる。奥に見える木
製の壁には、2階住居への扉が隠
されている。

大谷石をうがって作られた小さな飾り窓。自動のガラスドアは、子どもやお年寄りに危険だから…という理由で現在は手動。

ショーケースはステンレスの太いフレームが下だけ角丸になっている。

170

上・外壁にはサイズ違いの2種類の大谷石を変形の馬貼り（半分ずらして交互に貼ること）に使い、大きな窓の下にはオレンジの耐火煉瓦を使う、ツウな設計センスにうなってしまう。下・森永という名前は誰でも知ってる名前という理由で付けたという気負いのないエピソード。ご夫妻の気さくな人柄を感じさせる。

･･･
和歌山県和歌山市美園町2-68
☎ 073-422-2420
🕗 8:00〜17:00／土日祝休

ブルーの釉薬タイルで囲まれた厨房がステージのよう。一番右の小さな椅子は開店前からあった物。かなり古びているがこれがお気に入りの常連さんのために使い続けている。

SINCE
1976

セリナ
COFFEE & SNACK SERINA

神戸市中央区

172

三宮、元町、ハーバーランドなど神戸の代表的な街からほど近い住宅地にある喫茶店、セリナ。とんがり窓が気になる小さな店だが、扉を開けると存在感のあるパーツが次々と目に入る。どこに座るかを決める前に、印象的なブルーのタイル壁、壁についている棚、そして天井の造作へと視点が一巡し、丸い椅子に目を止めてホッと腰を下ろす。

店主は、独立して喫茶店をしようと思い立ったとき、不動産屋さんの案内で何軒か居抜きの喫茶店を回り、インテリアに魅せられてこの店に決めたという。「脱サラして独立したい、それには喫茶店だ！」と考え、喫茶学校に半年通い、神戸のドンクで二年修行して、自分の店を始めたのだ。

天井、飾り棚をはじめとする木製の造作の数々には、骨太な曲線が効いた個性的なデザインが、今でも随所に光っている。

一九七六年（昭和五十一）二月にオープン、同年十月に長女が誕生、それから二年おきに長男、次女が生まれた。月二回の定休日には必ず子どもたちを連れて海や山へ出かけ、店の上に住んでいたので、営業中は子どもが泣いたらイヤホンで聞こえるようにしていたそうだ。前職の川崎重工時代に社内で知り合った奥さんと、二人三脚で店と家庭を切り盛り

大きなカーブを描く独特な天井。山荘風のデザインにも見える。

してきた。ずっと一緒でもめたりしませんか、との問いかけに「毎日ケンカや」「血の雨が降ったりして」と笑いながら答える二人は、子どもたちが大きくなってからも二人で山登りによく行くそうだ。

常連のお客さんと一緒に登ることもあるようで、店主が撮った山の写真をワイワイと楽しく見るのも、この店の日常の一つなのだろう。大きなテレビモニターの下に、いろんな山の資料が入った本棚があり、あちこちの山に登るため、空いた時間には下調べをされているようだ。入口には登山用の杖が数本あったり、壁の照明器具には山歩きで手に入れた蔓を絡ませていたりと、よく見れば山好きの痕跡もあちこちに見つけることができる。（雅）

右下・壁の端がくるりと巻かれて鉢置き場に。後ろに見える漫画はお客さんからの寄贈。左下・丸い形がかわいい木製のプランター置き台には大きな松ぼっくりが。この近くの公園で拾って来たそう。

175

（右ページ）丸くて大きめの椅子。初代のものとは違うとはいえ、こちらも魅力的。

上・タイル壁に取りつけられた飾り棚には、お客さんからのお土産が並ぶ。右下・色も字体もかわいらしいアクリル製の看板。

・・・

兵庫県神戸市中央区下山手通8-16-28

2021年、閉店されました。

SINCE 1966

手柄ポート
TEGARA PORT

姫路市

　一九六六年（昭和四十一）に開催された「姫路大博覧会」の会場であった手柄山公園。木が生い茂る公園へ歩いていくと、未来から降り立ったようなタワーが突然視界に飛び込む。

　手柄ポートは、博覧会のメインタワーとして建てられ、国内でも珍しくなった現役の回転展望喫茶店。空に向かって伸びる支柱タワ

一の、最上階の四階部分が喫茶スペースとなっていて、そのてっぺんからは、四方に噴水のように軽快な脚が伸びる。このダイナミックで特徴的な建物は、ロサンゼルス国際空港の管制塔を真似て設計したのだそうで、当時、多くのパビリオンの中でもひときわ目を引いていたという。

エレベーターで上がって店内へ入ると、店内は窓面に沿って客席が並び、当時のままの愛らしい床タイルがゆっくりと回転している。回転喫茶店には、ほかでは味わえない楽しさがたくさん詰まっている。手柄ポートは、窓辺に面する客席の床がドーナツ状のレーンの上で回転し、その速度はおよそ十四分で一回転のスピード。席に座っていると、厨房、ガチャガチャ、姫路の街案内や、歴史の歩みや写真の展示コーナーなど、どんどん視界が変化してゆき、テーマパークにいるように心が躍る。たまに一度席を外したお客さんが、自分のテーブルが回っているのでお客さんがわからなくなってしまうというのもほほえましい。一方で店員さんは、客席が回っているので店内の配置や外の景色を目印にお客さんの席を把握することはできない。そのため、テーブルに印された番号を頼りにする。新人のスタッフは慣れるまでに少し時間がかかるそうだが、慣れてくると回転

空から降り立ったような、近未来的な形状の外観。

手柄山公園敷地内のさまざまな場所から、手柄ポートの景色を楽しむことができる。

速度を把握し「あのお客さんは今あのあたりにいる」と見当がつくようになるのだとか！もちろん外を眺めれば、高台から見渡す姫路の景色は四季折々の姿で目を楽しませてくれ、天候がよければ、山が浮かんだような絶景や、ごくまれに四国まで見渡せることもある。

残念ながら手柄ポートは閉業が決まっていて、当時この場所でデートをした思い出のあるご夫婦や、最盛期を知らない若い世代の家族や友人同士など、それぞれの想いを胸にお客さんが連日訪れている。世代を超えて愛され続けた貴重な建築を、いつまでも伝えていけたらいいと思う。（由）

らせん階段で昇り降りするのも、また一味違う気分。

上・落ち着いた木枠のショーケース。喫茶店ならではのメニューが充実。中・丁寧に盛りつけられた、色あざやかなパフェ。お客さんの目印はテーブル番号。下・建物の形状に沿って吊るされたカウンターのペンダントライト。

・・・

兵庫県姫路市西延末440

2018年、閉店されました。

182

マスターが大事に育てている植物
は先代から引き継がれたもの。

SINCE
1948

エデン

TEA ROOM EDEN

神戸市兵庫区

看板の大きさの割に背の低い支柱。ちょっと不思議なバランスがまたいい。

木製の入口扉のエイジングと床のタイル。グリーンとともに歳を重ねている。

186

湊町という地名がとてもよく似合う、港町の雰囲気漂う喫茶店「ェデン」。神戸の喫茶店と言えば、必ずこのエデンの名前が挙がる。一九四八年（昭和二十三）に開業して、三年後の改装工事で現在のインテリアとなった。港町の空気を感じるわけは、内装全般を船舶・キャビンを作る会社に依頼して完全におまかせで制作してもらったという話から合点がいく。神戸の港に停泊している客船でコーヒーを飲んでいるという気持ちにさせてくれる、そんな喫茶店だ。
　立派に育った植物と、エデンという大きなロゴが迎えてくれるアプローチ。店内に入るとギギッと鳴る木の床がなんとも味わい深い。客船の雰囲気はソファの形ひとつとってみても存分に感じてもらえるだろう。

エデンのマッチラベルポートフォリオ。品切れになると常に新しいデザインに更新していた。専属デザイナーによる仕事。

上・いろんなものが飾られる店内奥で調理するマスター。サンドイッチが人気のメニュー。右下・レンガと照明、鳥の装飾がちょっと夜の港を演出。中下・先代の写真が店内に飾られている。当時ジーパン姿で店に立つ、とてもハイカラな方だったそう。

上・彫刻が施された木製の椅子は、インテリアに彩りを添える。
下・木製丸テーブルに並ぶコーヒー&サンドイッチ。船旅の朝食気分になれる。

客船のイメージがしっくりくるソファ。深みのある木とファブリックがとてもいい味を出している。

兵庫県神戸市兵庫区湊町4-2-13
☎ 078-575-2951
営 8:00〜18:00／大晦日・元旦休

一九七〇年（昭和四十五）、十六歳の時から店を手伝い、先代の父から受け継いで現在店に立つ堺井太郎さんは、マスターという言葉がよく似合う風貌である。三十歳の時に家出同然で一度は就職したそうだが、その先がコーヒーの焙煎工場だったというから、この店を継ぐことは宿命だったのかもしれない。阪神淡路大震災で建物が倒壊せずに残ったので、この内装をより大切にしていきたいと語るマスター。長年使い込まれたインテリアを舞台に、一年のうち三百六十三日コーヒーを淹れている。

先代は戦地から戻ってエデンを開業。店内には出兵先から家に送った手紙や、日記をファイリングし、戦時中の貴重な記録として残している。そのため戦争体験を持つお客さんも訪れるそうだ。九十歳を超えて今も通い続ける常連客もいるそうで、この店の歴史を感じる。一方、喫茶好きの若者や地元でも若いお客さんが増えているそうだ。マスターの中学時代の先生も常連客という。さまざまな人がゆきかう。エデンにはいつも港町の風が吹いているのだ。（阪）

SINCE
1976

ぱるふあん
COFFEE PARFUM

神戸市長田区

神戸高速長田駅からすぐの場所に、真っ白な壁面を丸くくり抜いたような入口がある。重い鉄製のドアを開けば、かまぼこ状の空間が現れる。ドアが少し遅れてゆっくり閉じると外と遮断され、心地のいい静寂が広がる。きっとはじめてこの店を訪れた人たちは、

異空間につながるトンネルのような入り口。茂みの向こうにかすかに見える看板ももちろん円形。

　自分が足を踏み入れた場所が喫茶店であることを一瞬忘れてしまうだろう。

　店名のぱるふぁんは、フランス語の香水とオーナーの香川裕子さんの名字の「香」の文字をかけたもので、どこか不思議な響きはこの店の雰囲気にぴったり。「喫茶店を示すような派手な看板は置きたくはなかったの。知らない人には教会かと思われて入りにくいみたい」。そう言って香川さんはおかしそうに笑った。

　美しい木目の一枚板のカウンターは、奥行きも横幅もかなりゆったりと大きく、個人のスペースを贅沢に確保してくれる。テーブルのセンターはサービスを提供しやすいように と、香川さんの希望通り丸く大胆にカットされている。このように店のあちらこちらに、香川さんのこだわった丸いフォルムを見つけることができる。

　もとは香川さんの父親が同じ場所で診療所を営んでいたが、他界したのをきっかけに喫茶店を開店することを決意。知人のバーの設計を担当した天藤建築設計事務所の天藤久雄さんと出会い、当時欧州から帰国したばかりの青年の豊かなアイデアをほぼ採用しながらも、使いやすさについては注文をつけて、このちょっと不思議なドーム状の店が一九七六

年（昭和五十一）に完成した。刷毛引吹付タイルの壁面は香川さん自身も手伝って何度も塗装を重ねた。そして時々起こる予想もしないアクシデントも共に楽しんだようだ。

以前は、近くに鉄工所などもあり毎日活気に溢れていた。震災後、街も止めようもなく急激に変化していったが、ぱるふぁんは静かにその流れに身をゆだねている。

月光のような柔らかい照明の下で、束の間の時間旅行に案内してくれるぱるふぁんは、設計者と施主の唯一無二の美学が星屑のように散りばめられているように思える。（夜）

お月様のような人工樹脂素材の照明は、通常よりかなり低い位置に設置。イタリア製のシンプルなデザインの椅子は主張し過ぎず上質なこだわりを感じさせる。

(左ページ) 右下・近所の靴職人たちがよく床のゴムタイルの補修を行ってくれた。

193

上・奥の壁面は鏡張り。球形の照明が無限に連続しているように見える。奥には壁面に埋め込まれたスピーカー。右下・使い込まれた分厚い木のトレイは、モーニングタイムに大活躍。左下・テーブルの上に並んだ小物すらオブジェのよう。

兵庫県神戸市長田区北町2-3-4
☎ 078-575-4089
営 6:30〜17:00／土日祝休

扉の両サイドから、ほどよい自然光を採り入れている。

壁は、煙草の煙で時間が経つほどいい色に変化するよう計算されている。

●掲載店一覧

頁	店名	住所	TEL	営業時間・定休日	創業／改装	地図
6	喫茶バイパス	大阪府大阪市福島区（非公開）	（非公開）	7:00～18:00／無休	1968年（昭和43）	―
12	純喫茶スワン京橋店	大阪府大阪市都島区東野田3-4-18	06-6351-9775	7:00～22:00／ほぼ無休	1965年（昭和40）	大阪Ⓑ
18	珈琲艇キャビン	大阪府大阪市西区南堀江1-4-10	06-6535-5850	7:00～18:00（土9:00～18:00、日祝12:00～18:00）／不定休	1978年（昭和53）	大阪Ⓐ
24	パーラー喫茶ドレミ	大阪府大阪市浪速区恵美須東1-18-8	06-6643-6076	8:00～22:30／不定休	1967年（昭和42）	大阪Ⓐ
30	喫茶むらかみ	大阪府大阪市東成区大今里2-34-19	06-6971-8745	8:00～17:00／日月休	1950年（昭和25）	大阪Ⓑ
36	珈廊	大阪府池田市上池田2-2-38	072-751-5553	10:30～23:00（日祝13:00～）	1971年（昭和46）	大阪Ⓒ
42	純喫茶アメリカン	大阪府大阪市中央区道頓堀1-7-4	06-6211-2100	9:00～23:00（火～22:30 ＊祝・祝前日は除く）／不定休（月3回の木曜・大晦日休）	1946年（昭和21）／1963年（昭和38）改装	大阪Ⓐ
46	茶房カオル	大阪府堺市堺区北向陽町1-5-22	072-232-5149	7:30～18:00／日休	1952年（昭和27）／1978年（昭和53）改築	大阪Ⓓ
52	喫茶みさ	大阪府大阪市天王寺区生玉前町4-13	06-6779-3718	9:00～15:30／日休	1970年（昭和45）	大阪Ⓐ
56	純喫茶三輪	大阪府大阪市中央区船場中央3-3-9 船場センタービル9号館B2F	（2018年に閉店）		1970年（昭和45）	大阪Ⓐ
60	リスボン珈琲店	大阪府大阪市中央区道修町3-2-1	06-6231-1167	7:30～17:00／土日祝・年末休	1959年（昭和34）	大阪Ⓐ
66	キングオブキングス	大阪府大阪市北区梅田1-3-1 大阪駅前第1ビルB1F	06-6345-3100	12:00～23:00／日祝休（予約の場合は営業）	1970年（昭和45）	大阪Ⓐ
72	マヅラ	大阪府大阪市北区梅田1-3-1 大阪駅前第1ビルB1F	06-6345-3400	9:00～23:00（土～18:00）／日祝・盆・年末年始休）	1970年（昭和45）	大阪Ⓐ
76	ジャズスポットブルーライツ	大阪府枚方市東香里元町15-23	072-854-1633	13:00～17:00／水木休	1981年（昭和56）	大阪Ⓕ
80	リーガロイヤルホテル メインラウンジ	大阪府大阪市北区中之島5-3-68	06-6448-1121	8:00～21:30／無休	ホテル：1965年（昭和40）／ラウンジ：1973年（昭和48）	大阪Ⓐ
84	綿業会館のグリル	大阪府大阪市中央区備後町2-5-8	06-6231-4881	会員制のため一般利用不可	1931年（昭和6）	大阪Ⓐ
88	グリルサカエ	大阪府守口市金下町2-2-2	（2019年に閉店）		1963年（昭和38）	大阪Ⓔ
94	グリル東洋軒	大阪府大阪市天王寺区玉造元町2-34	06-6761-5840	（ランチ）11:00～14:00（ディナー）17:00～20:00／水休	1951年（昭和26）	大阪Ⓑ
98	六曜社珈琲店	京都府京都市中京区河原町三条下ル大黒町36	075-221-3820	1階：8:00～22:30／水休 地下（コーヒー）12:00～18:00（BAR）18:00～23:00／無休	1950年（昭和25）／1965年（昭和40）改装	京都
106	ティールーム 扉	京都府京都市中京区壬生馬場町14	（2020年閉店確認）		1963年（昭和38）	京都
110	ぎおん石 喫茶室	京都府京都市東山区祇園町南側555	075-561-2458	11:00～20:00／無休	1969年（昭和44）	京都
116	珈琲の店 雲仙	京都府京都市下京区西洞院綾小路下ル綾西洞院町724	075-351-5479	現在日曜のみ7:00～16:00	1935年（昭和10）	京都
122	ワールドコーヒー 京都商工会議所店	京都府京都市中京区烏丸通夷川上ル少将井町240 京都商工会議所ビル1F	（2019年に閉店）		2007年（平成19）	京都
128	喫茶翡翠	京都府京都市北区紫野西御所田町41-2	075-491-1021	9:00～21:00／無休	1951年（昭和26）	京都
134	喫茶静香	京都府京都市上京区今出川通千本西入ル南上善寺町164	075-461-5323	9:30～17:30／無休	1938年（昭和13）	京都
144	純喫茶 浜	和歌山県和歌山市雑賀町133	073-422-7843	7:00～18:00ごろ（土夜8:30～）／日祝休（臨時休業あり）	1958年（昭和33）	和歌山
152	カフェぼへみあん	和歌山県和歌山市駿河町23-2	073-431-9770	9:00～18:00／水休	1974年（昭和49）	和歌山
156	純喫茶ヒスイ	和歌山県和歌山市中ノ店南ノ丁9	073-422-5241	11:00～17:00／火休（臨時休業あり）	1964年（昭和39）	和歌山
164	珈琲るーむ森永	和歌山県和歌山市美園町2-68	073-422-2420	8:00～17:00／土日祝休	1947年（昭和22）	和歌山
172	セリナ	兵庫県神戸市中央区下山手通8-16-28	（2021年に閉店）		1976年（昭和51）	兵庫Ⓐ
178	手柄ポート	兵庫県姫路市西延末440	（2018年に閉店）		1966年（昭和41）	兵庫Ⓑ
184	エデン	兵庫県神戸市兵庫区湊町4-2-13	078-575-2951	8:00～18:00／大晦日・元旦休	1948年（昭和23）	兵庫Ⓐ
190	ぱるふぁん	兵庫県神戸市長田区北町2-3-4	078-575-4089	6:30～17:00／土日祝休	1976年（昭和51）	兵庫Ⓐ

Ⓓ ＝掲載ページ

京都

128Ⓓ 喫茶翡翠
134Ⓓ 喫茶静香
122Ⓓ ワールドコーヒー 京都商工会議所店 （閉店）
（閉店） ティールーム 扉 106Ⓓ
98Ⓓ 六曜社珈琲店
110Ⓓ ぎおん石 喫茶室
116Ⓓ 珈琲の店 雲仙

p.197-199の地図は、国土地理院の電子国土基本図を使用して作成しました。

197

大阪Ⓐ

- 66Ⓓ キングオブキングス
- 72Ⓓ マヅラ
- 80Ⓓ リーガロイヤルホテル メインラウンジ
- 60Ⓓ リスボン珈琲店
- 84Ⓓ 綿業会館のグリル
- 56Ⓓ 純喫茶三輪（閉店）
- 18Ⓓ 珈琲艇キャビン
- 42Ⓓ 純喫茶アメリカン
- 52Ⓓ 喫茶みさ
- 24Ⓓ パーラー喫茶ドレミ

大阪Ⓕ

ジャズスポット
ブルーライツ 76 D

和歌山

カフェ ぽえみあん 152 D
純喫茶 浜 144 D
純喫茶ヒスイ 156 D
珈琲るーむ森永 164 D

兵庫Ⓐ

セリナ（閉店） 172 D
ばるふぁん 190 D
エデン 184 D

兵庫Ⓑ

手柄ポート（閉店） 178 D

大阪Ⓑ

純喫茶スワン京橋店 12 D
グリル東洋軒 94 D
喫茶むらかみ 30 D

大阪Ⓒ

珈廊 36 D

大阪Ⓓ

茶房カオル 46 D

大阪Ⓔ

グリルサカエ（閉店） 88 D

p.197-199の地図は、国土地理院の電子国土基本図を使用して作成しました。

○BMCメンバー

髙岡伸一
1970年大阪府生まれ。建築家、近畿大学建築学部准教授。大阪の街を文化的建築的側面から動かすさまざまな活動に関わっている。近年力を入れているのは大阪の建築を公開する「生きた建築ミュージアム」。BMCのビル博士担当。

岩田雅希
1972年大阪府生まれ。住宅やオフィスのリノベーションを手がける一級建築士。現在は、二児の母として楽しくもてんてこ舞いな日々。BMCの総務経理及び、月刊ビルの編集長兼納品係。

夜長堂／井上タツ子
1975年大阪府生まれ。いまや日本中はもちろん世界でも愛されている、夜長堂の「モダンペーパー」をはじめとする雑貨のプロデュースを手掛けつつ、大阪・天満橋の実店舗でもさまざまなジャンルのイベント企画を行う。知られざる"いいビル"の発掘力には定評あり。
www.yonagadou.com

川原由美子
1981年名古屋市生まれ。グラフィックデザイナー。BMCでは、「月刊ビル」やイベントなど広告物の制作をすべて担当。"いいビル"に触発され、手描きのデザインを日々追求している。
www.alutodesign.com

阪口大介
1979年大阪府生まれ。宅地建物取引士。不動産仲介から、企画・施工までを一人でこなすサカグチ・ワークスとして活動中。BMCでは、主にイベントリーダーとして企画・交渉・設営を一手に引き受ける。

著者
BMC（ビルマニアカフェ）

「1950～70年代のビルがかっこいい！」という同じ思いをもって集まった5人が、各々の目線でビルの魅力を謳う活動体。著書に、選り抜きの"いいビル"を集めた『いいビルの写真集 WEST』『いい階段の写真集』（ともにパイインターナショナル）がある。高度経済成長期に建てられたビルが、注目もされぬまま次々に解体されるのを見ておれず、その魅力をとにかく世の中へアピールするために、いいビルを使ったイベントの開催や、リトルプレス「月刊ビル」の不定期発行など、本業の傍ら精力的に活動中。
http://bldg-mania.jimdo.com

写真
西岡 潔

1976年大阪府生まれ。写真家。日々「場と間」をテーマに、日本各地を飛び回りながら作品制作にあたっている。奈良県東吉野村に住まいを移し、土地と深く関わって制作を続けている。空間探索ユニット「fernich」にも所属。

喫茶とインテリア WEST
喫茶店・洋食店 33の物語
Vintage Interiors of Japanese Retro Cafés & Restaurants

2016年10月10日　初版第1刷発行
2021年6月10日　第2版第1刷

著者	BMC（ビルマニアカフェ）	Bldg. mania cafe
写真	西岡 潔	Nishioka Kiyoshi
デザイン	TAKAIYAMA inc.	
地図制作	磯部祥行	Isobe Yasuyuki

発行者　瀧 亮子　Taki Akiko
発行所　大福書林　Daifukushorin
　　　　〒178-0063
　　　　東京都練馬区東大泉7-15-30-112
　　　　112, 7-15-30 Higashi-Oizumi,
　　　　Nerima-ku, Tokyo, JAPAN
　　　　Tel. 03-3925-7053　Fax. 03-4283-7570
　　　　http://daifukushorin.com
　　　　info@daifukushorin.com

印刷・製本　東京印書館　TOKYO INSHOKAN PRINTING Co., LTD

©2016 Daifukushorin / BMC
ISBN 978-4-908465-03-1 C0072
Printed in Japan

本書の収録内容の無断転載・複写・複製を禁じます。
落丁・乱丁本はお取り替えいたします。